家庭美術館／美術家傳記叢書

謙和・兼能
蔡草如

黃冬富／著

國立台灣美術館 策劃　National Taiwan Museum of Fine Arts　藝術家 執行

照耀歷史的美術家風采

「家庭美術館——美術家傳記叢書」於民國八十一年起陸續策劃編印出版，網羅二十世紀以來活躍於藝術界的前輩美術家，涵蓋面遍及視覺藝術諸領域，累積當代人對前輩美術家成就的認知與肯定，闡述彼等在我國美術史上承先啟後的貢獻，是重要的藝術經典。同時，更是大眾了解臺灣美術、認識臺灣美術家的捷徑，也是學子及社會人士閱讀美術家創作精華的最佳叢書。

美術家的創作結晶，對國家社會以及人生都有很重要的價值。優美的藝術作品能美化國家社會的環境，淨化人類的心靈，更是一國文化的發展指標，而出版「美術家傳記」則是厚實文化基底的重要工作，也讓中華民國美術發展的結晶，成為豐饒的文化資產。

Artistic Glory Illuminates History

In order to organize the historical archives of Taiwan art, *My Home, My Art Museum: Biographies of Taiwanese Artists*, a consecutive series that recounts the stories of various senior artists in visual arts in the 20th century, has been compiled and published since 1992. Accumulating recognition and acknowledgement for their achievement and analyzing their contributions to the development of art in our country, it is also a classical series of Taiwan art, a shortcut to understand the spirit and Taiwanese artists, and a good way for both students and non-specialists to look into the world of creative art.

Art creation has important value for the country and society from which it crystallizes, and for the individuals who create or appreciate it. More than embellishing our environment and cleansing our minds, a fine work of art serves as an index of the cultural status of a country. Substantiating the groundwork of our cultural progress, the publication of these artist biographies consolidates the fine arts development in the Republic of China, turning it into a fecund cultural heritage.

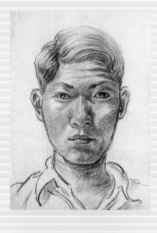

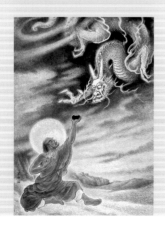

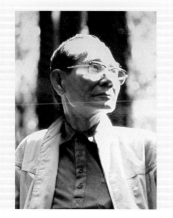

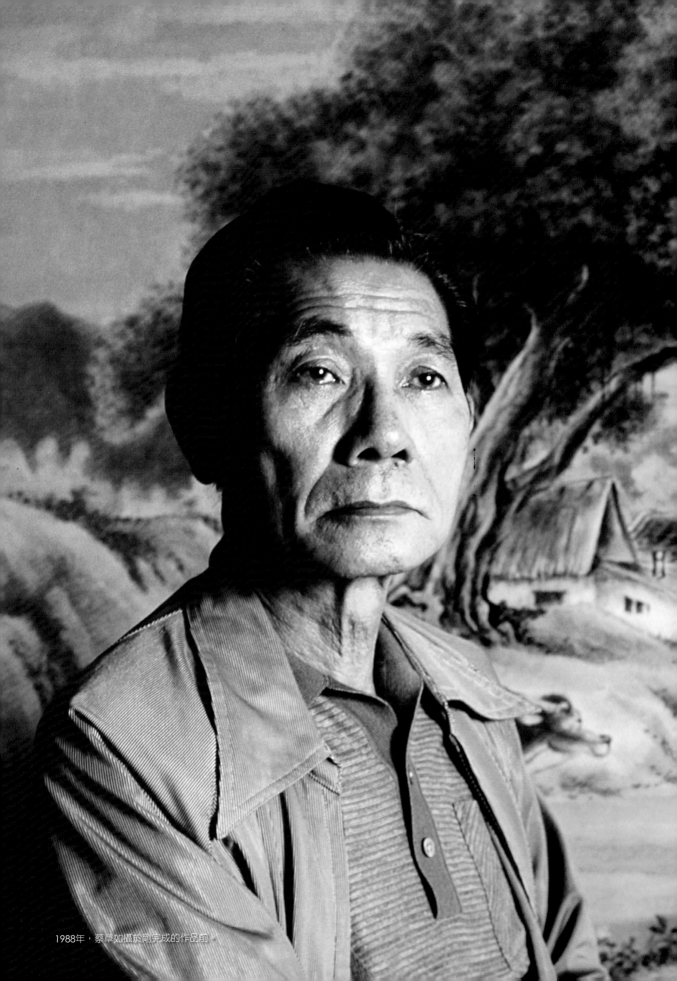

1988年，蔡草如攝於剛完成的作品前。

一、府城那個
很會畫畫的小孩

蔡草如於日治中期出生，成長於文化底蘊深厚的臺南府城，自幼承襲藝匠家族的基因遺傳及耳濡目染。其秉性謙和寬厚，反映在藝術方面則為「有容乃大」的包容力和消化力。雖受家族民俗彩繪的薰陶，卻又樂於實對感受自然，透過自己的手、眼、心觀察描繪，積極廣泛涉獵。終能擁有傳統畫師的扎實功夫之外，又能跨越傳統畫師的封閉性，成為兼具畫家和畫師身分的一位全方位傑出畫家。

[右頁圖]
蔡草如　牽牛花　1975
膠彩　66×42cm

蔡草如是一位兼具畫家和
畫師身分的傑出藝術家。

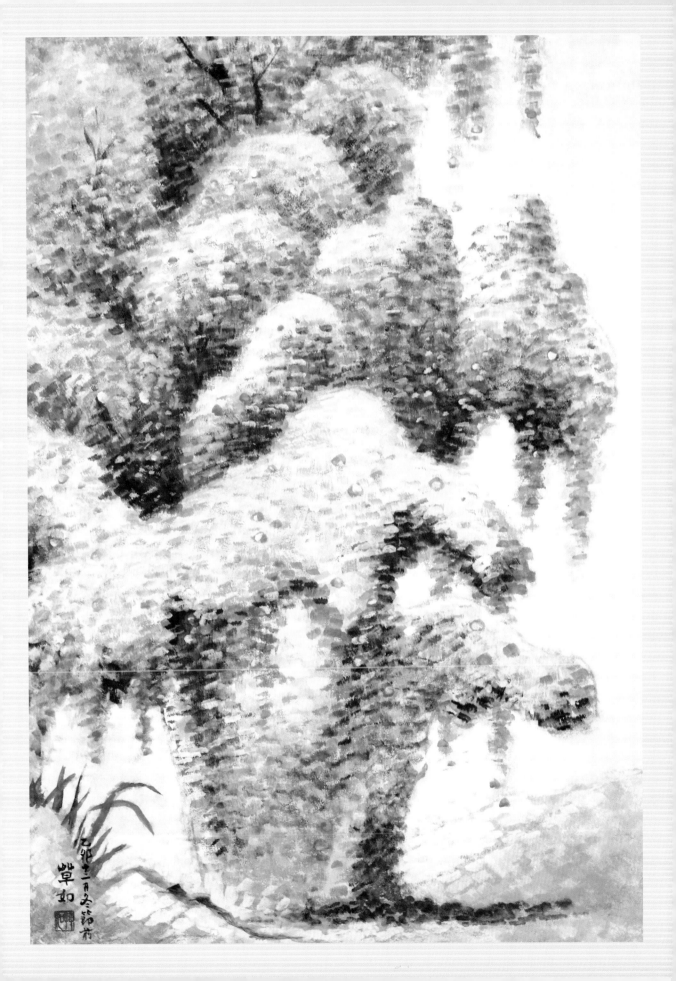

▋楔子

　　長久以來在國人的概念中，總習慣將繪畫人才粗分為「畫家」和「畫匠」兩種類型。基本上畫家作品往往被視為具有高度精神文化內涵和創意的「精緻藝術」；至於「畫匠」，則出自基層社會民俗文化，作品比較偏於實用性的建築或工藝品裝飾效果，即所謂的「常民藝術」或「民俗藝術」。民間或尊稱之為「畫師」，但其身分地位則似乎不如畫家之受到重視。

　　一般人的印象可能認為畫家與畫師（匠）如同平行線一樣，兩種屬性之落差不小，實則不然。檢視中國繪畫史，自晉唐以迄宋代，曾有不少赫赫有名的大畫家，參與過寺廟道觀的繪製工作。如大家耳熟能詳的：東晉顧愷之為京師瓦棺寺畫維摩詰像，募得百萬錢；南朝張僧繇以天竺色彩暈疊之法，畫一乘寺大門，形成立體凹凸之視覺效果，該寺廟遂因而又被稱之為「凹凸寺」；尤其盛唐吳道子和其弟子群，為長安和洛陽的寺廟道觀所繪壁畫多達數百堵，其畫〈地獄變相圖〉曾讓不少屠戶、漁夫看了後，怕將來下地獄，因而改行。吳道子團隊承包寺觀壁畫，其一條龍的繪製作業方式，或許是開近代外銷畫製作方式之先河；

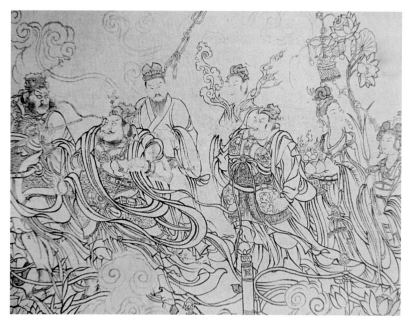

北宋武宗元所畫的〈朝元仙仗圖卷〉（局部）。

北宋武宗元傳世的經典名作〈朝元仙仗圖卷〉，正是當年繪製道觀壁畫的位置小樣圖稿，同時也正是北宋真宗任命領導繪製京師玉清昭應宮彩繪壁畫，擔任上百位匠師的總工頭（左部長）。大概到了元明以降，文人畫成畫壇主流之後，文人畫家與民俗畫師才明顯分流發展。在歷來與文人畫家背景

相近的畫史作者心目中，兩者之間有「雅」、「俗」之別，因而民間畫師往往遭到漠視而鮮少為畫史所載錄。實際上，民俗畫師往往有其步驟嚴謹的傳習歷程，扎實的技巧功夫，甚至也保存一些色彩、繪畫材料學等文人畫家早已失傳的古老優良傳統，而且與民眾生活、信仰密切關聯，別具特殊的古樸鄉土氣息。

[上圖]
莊敬夫　福祿朝陽　年代未詳
75×123cm　私人收藏
[下圖]
林覺　白鵝圖　1831
紙本、設色水墨　29×20cm
私人收藏

▌文化底蘊深厚的 臺南府城

　　臺南市自漢文化入主臺灣之初的明清時代，即為府治所在，全臺首善之地，由大陸渡臺之書畫家自然薈萃於此。隨著先民渡臺拓墾的心靈寄託所需而陸續興建寺廟，同時也引進了裝飾廟宇的彩繪、壁畫、剪黏、交趾陶，以至於木、石雕刻和泥塑等等。地處大陸東南邊陲小島的臺灣，在拓墾時期，所謂正統的文人畫家極為有限，府城一代自18世紀以來，有些略帶浙派及揚州八怪狂野逸趣之所謂臺式閩習畫家，如莊敬夫、林覺、謝彬、黃雲峰等人，也有為寺廟繪製過壁畫的記載。

　　然而整體而言，早期的臺灣廟宇彩繪仍多來自唐山師傅之手，尤其以福建、廣東一帶為主。長久以來臺南府城傳統畫師之造詣和聲望，無疑在全臺同

業之中，格外受到肯定。雖然日治時期全臺首善之區轉移至臺北，然而正如藝評家蕭瓊瑞所說：「幾乎自潘春源、陳玉峰等一代畫師以來，府城畫師即時常應聘前往南北各地，甚至遠赴離島，像蔡草如還至東南亞，為寺廟繪製廟畫；相反地，未聞有他地的畫師，進入府城來從事相同的工作。」

臺南在臺灣傳統民俗彩繪之重要地位，由此可見。

日治時期臺、府展開辦以後，帶動臺灣西洋畫和東洋畫的新潮，參與官辦美展的畫家，遂與廟宇民俗彩繪的畫師，更趨壁壘分明而殊途發展。比較特殊的異數，如臺南極具代表性的廟宇畫師潘春源（1891-1972），雖然屬典型的民間廟宇傳統畫師，但也曾以所謂純藝術的東洋畫（膠彩），連續六度參加日治時期臺展獲得入選；臺南的肖像畫師黃靜山（1906-2010）甚至還曾獲第5回臺展的東洋畫臺日賞；同為臺南的肖像畫師陳永新（即陳永堯，1913-1992）也曾以東洋畫獲日治時期第6回府展特選，都是極少數兼具「畫師」和「畫家」身分的奇才。至於真

潘春源　三顧草廬　1952
彩墨壁畫　110×190cm
臺南縣善化慶安宮

正能在官辦美展中以純藝術畫作（膠彩）多次榮獲首獎，甚至因而獲聘為審查委員的民俗畫師，直到戰後初期方始出現，他正是在日治時期府城傳統民俗畫師當中，與潘春源齊名的陳玉峰之外甥——蔡草如。

[左圖]
陳永新所畫的〈小軍使〉曾獲第6回「府展」的東洋畫特選。
[右上圖]
黃靜山所畫的〈水牛〉曾在第2回「臺展」展出。
[右下圖]
黃靜山所畫的〈花〉曾獲第5回「臺展」的東洋畫臺日賞。

【關鍵詞】

陳玉峰（1900-1964）

本名陳延祿，人稱「祿仔司」、「祿仔仙」，玉峰為其字號，其畫室屬名「天然軒」或「天然畫軒」，與潘春源並稱為日治時期和戰後初期臺南府城最具代表性的兩個傳統彩繪畫師家族系統。其祖先於清代中葉自福建泉州渡臺定居，至陳玉峰歷四、五代行業均無關繪事。由於住家靠近府城東嶽帝廟，他自幼以來透過觀摩自學，學習傳統民俗道釋畫，十五、六歲左右，曾臨時支援幫人繪製陰宅墓地之風水圖像而名聞鄰里。

其後問學於客居臺南的泉州傳統水墨畫家呂璧松和潮汕剪黏兼水墨匠師何金龍等人，並曾赴仙遊、潮汕等福、廣一代遊學取經。1925年，二十六歲時與潮汕名匠朱錫甘合作，彩繪澎湖天后宮三川殿次間，品質毫不遜色，是以有所謂「拼場」而「一戰成名」之說法，因而名聲大噪，自此奠定他在府城、甚至全臺廟宇彩繪之地位。他是本書主角蔡草如之母舅，以及其民俗彩繪之啟蒙老師，也是彩繪兼膠彩畫家陳壽彝之父。

陳玉峰 伽藍尊者 1961 彩墨紙本
132×65cm 北港朝天宮藏

傳統藝師家族的環境薰陶

　　蔡草如，原名蔡錦添（1953年改名為蔡草如），1919年8月9日出生於日治時期臺南市永樂町（戰後初期更名為「人和街」，即現今的普濟街），為家中長子，其上有一個大姊，下有三個弟弟和三個妹妹。父親蔡昆（1883-1940，部分文獻記載為「蔡振昆」。據蔡草如長子蔡國偉所說，當時左鄰右舍也多稱謂其祖父名為「振昆」，但據其家屬所保存之日治時期戶籍謄本所載，則為「蔡昆」。）是一位能打造鴉片煙嘴一類精緻銅具的打造師傅，擁有設計銅具造型和紋飾之能力。蔡草如曾於1955年6月於瓷盤上依據父親舊照片，畫了一張蓄短髮、戴著細框眼鏡、穿西裝、打領帶，微側著臉的正裝半身肖像，五官特徵及神情都相當傳神，當時蔡草如已經改名兩年，但是為了紀念父親，這件作品仍然署款「錦添作」。

　　蔡草如的父親雖然手藝甚佳，卻不善於理財，加上家中食指浩繁，經濟負擔沉重，幸賴精擅刺繡和彩繪的母親陳明花（1897-1960），到陶瓷廠幫忙彩繪花鳥圖案以貼補家用。陳明花女士，是日治時期和戰後初期臺南極具代表性的廟宇彩繪名師陳玉峰（為名畫家陳壽彝之父）的大姊。蔡草如從小對美術的興趣和天分，一方面可能源自雙親藝術細胞的遺傳，另一方面從小的家庭環境，尤其母系彩繪世家的耳濡目染，對他應該產生相當程度潛移默化之作用。1955年蔡草如表弟結婚時，於臺南大天后宮所拍攝的結婚大合照，保留了陳玉峰、陳明花和蔡草如、陳壽彝，以及蔡國偉（陳明花懷中所抱）三代彩繪家族的歷史影像紀錄。

　　蔡草如到了中老年以後，都還深刻記得幼年時母親那雙靈巧的手，常常很流利順暢地將繡花鞋的鞋面繡得生動而亮麗，相當受到客戶歡迎，無形中也感染了他對藝術的興趣。

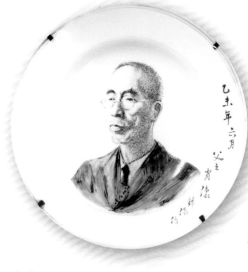

1955年，蔡草如繪於瓷盤上的父親肖像。

陳玉峰（左3）、蔡草如（右1）等合影，前方小孩為陳壽彝。

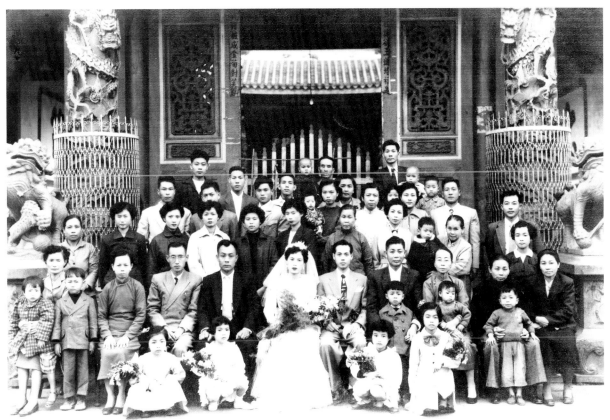

1955年蔡草如的表弟陳壽彝結婚，攝於臺南大天后宮前，前排坐者右4即陳玉峰，右2是蔡草如母親蔡陳明花，最後排右1為蔡草如。

15

一向勤儉持家的母親，甚至到了戰後初期，整個臺灣經濟尚未復甦，蔡草如在純粹繪畫及民俗彩繪方面雖已嶄露頭角，收入仍不甚穩定時，她曾一度幫人修理雨傘（戰後初期物資缺乏，物價也高，當時雨傘並不便宜，如有故障，一般人往往送修，很少直接丟棄），用以補貼家用。目前其家屬仍保存一張當年蔡草如以蠟筆捕捉母親陳明花女士，戴著老花眼鏡修補雨傘之神情的小畫。因而蔡草如終其一生格外感念慈母，除了哺育之恩外，以及對他的藝術生涯的啟發、鼓勵和支持。

孩童時期的蔡草如，就很愛畫圖。普濟街上就有廟宇普濟殿，廟裡的彩繪、雕刻及剪黏等，琳瑯滿目的民俗藝術，格外吸引愛畫圖的蔡草如，常喜歡流連其間，有時適逢彩繪畫師繪製壁畫，更讓他忍不住駐足觀看，興奮而好奇地看著畫師熟練的勾畫線條、調製色彩。因而常常一時技癢而模仿彩繪師傅畫起神佛、龍、獅等廟裡常見的圖像。甚至曾一時興起，拿著炭筆在鄰家剛粉刷的新牆上作起畫來，被屋主追著罵，當然回家以後也免不了被母親修理一頓。

[上圖]
蔡草如捕捉母親戴著老花眼鏡修補雨傘的畫作。

[下圖]
蔡草如　蒼海騰龍　1988
水墨　135×69cm

雖然在當時，繪畫在一般人的價值觀中，不太被認為是個足以安身立命的好行業。然而其舅父陳玉峰在1925年與潮汕名匠師朱錫甘「拼場」合作澎湖天后宮之彩繪，年僅二十六歲的陳玉峰所負責的三川殿次間彩繪，完工之後，彩繪品質竟然不遜於極富盛名的朱錫甘所畫的正殿及後殿閣樓。因而聲名大噪，奠定他在府城、甚至全臺廟宇彩繪界一定的地位。

此後陳玉峰工作接續不斷，筆潤隨之水漲船高，因而在蔡草如父母心目中，也植下以繪畫為業，一樣可以安身立命、甚至遠近馳名的觀念。因此蔡草如從小對於畫圖的著迷，以及才華的展現，其父母不但不認為有何不妥，甚至積極地予以支持。雖然當年他的父母收入有限而家中食指浩繁，但往往會攔下專門收購破銅爛鐵的過路舊貨郎，尋寶式的蒐購其中的過期美術刊物或畫頁，提供給孩子參考學習。

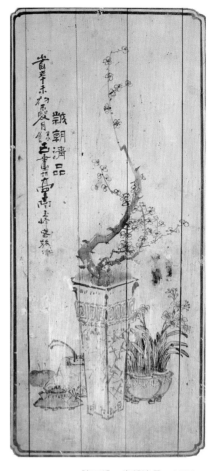

陳玉峰　歲朝清品　1931
木板屏堵　115×50cm
私人收藏

以畫藝嶄露頭角

1927年，九歲的蔡草如進入臺南市的第二公學校（今北區立人國小前身）就讀，當時日本殖民政府當局已在1921年（大正十年）頒布「公學校規則修正」，將「圖畫」課獨立成為教學科目，教學內容以臨畫、寫生畫和考案畫（偏重創意思考）之教學為主，強調「應盡量讓兒童描繪日常所見事物」，每星期授課一小時。圖畫課中這種面對著實景或實物，直接觀察自然的寫生畫，對童年時期的蔡草如事實上並非完全新鮮，卻是頗富挑戰性的畫圖方式，讓他感到特別有興趣。

或許是受到父親從舊貨郎購得過期日本美術書刊裡的畫頁之啟發，蔡草如在七歲時，就曾以鉛筆寫生畫了一幅〈屎巷頭〉（古都舊街名，在今民族路三段一帶，其後已因道路拓寬而不存在）的明信片大小巷景

蔡草如　舊巷　1962
紙本、膠彩　38×54cm

素描，讓家人和鄰里嘖嘖稱奇而譽之為天才。這件幼年鉛筆寫生畫作早已不存在，為紀念這段美麗的回憶，蔡草如於1962年重新以膠彩紙本重繪該處景點，命題為〈舊巷〉。由於就學前就有成功的寫生經驗的緣故，因而公學校的圖畫課讓他如魚得水，能夠大顯身手，經常於校內外圖畫比賽中獲獎。

　　雖然目前已經很難看得到蔡草如童年時期的畫作，但是從種種跡象顯示，他孩童時期的畫風，應該是比較趨向於具有形象準確描繪能力的「視覺型」畫風。在他五年級時，有一次學校選送作品參加校際比賽，由於行政作業的延遲，在截止收件期限將近之際，他的導師松下惠趕緊連絡蔡草如到校，要他當場在教室裡面對著鏡子畫自畫像，以應急交件，完成之後松下惠隨即繳交承辦老師。孰料這位資深的承辦老師，

以其畫法太過成熟而遠超同年齡層，硬指該畫是出於大人所代筆，當場將畫扔在地上而拒收。年資和職級較淺的松下惠老師當時也不敢據理反駁，只好硬吞下這口氣，悻悻然地將蔡草如的自畫像收回，但對這位才華出眾學生的愧疚，始終潛藏在心中難以忘懷。直到1979年松下惠老師來臺參加同窗會時，當著蔡草如的面，才流著眼淚道出超過半個世紀以前的這段往事。

在公學校時期經常榮獲圖畫比賽獎項的蔡草如，最令他感到欣慰的參賽經驗，則是他在六年級時參加全臺灣的宣傳畫比賽獲得第一名，獲頒獎狀之外，附帶的獎金剛好足夠他支付參加到臺北畢業旅行的費用。這些榮譽的肯定，更加增強蔡草如抱定以繪畫作終生志業的願望和決心。繼郭柏川之後，成為臺南美術研究會（簡稱「南美會」）第二任會長的醫生畫家陳一鶴曾回憶提到：在南美會的一次談話中才知道，原來當年就讀公學校時期和他同年級，而在課外活動中同班，「很會畫畫」的小孩就是蔡草如。顯見蔡草如當年在校以畫藝之突出而受到矚目之程度。

1933年蔡草如自公學校畢業，由於家中弟妹甚多而父母收入微薄，因而放棄升學，先在家中幫忙家務，如有空閒則帶著紙筆到處寫生作畫。有一天經過高砂町（現臺南市建國路東區），發現油畫名家廖繼春的夫人所經營專賣美術用品名為「文藝社」的文具店，櫥窗中懸掛著廖繼春的油畫作品，讓他驚豔而神往，駐足觀賞後徘徊了一陣子，才鼓起勇氣進入店內，表明希望能到店內擔任店員，順便能追隨廖繼春學畫。

當時的廖繼春擁有東京美術學校的畢業學歷，正任教於臺南私立長老教會中學（今長榮中學及女中），在畫歷上已有兩次帝展入選、兩次臺展特選，以及獲得一次臺日賞等榮譽，

廖繼春身影，攝於1975年。
（藝術家出版社提供）

蔡草如　街景　1937　水彩
26×35.7cm

尤其這一年的10月，他更獲聘為第7回臺展審查委員，在臺籍畫家當中，
堪稱是最高榮譽。這些榮譽，在臺展和媒體的催化下，傳遍臺灣畫界，
自然也讓那位剛獲得全臺公學校宣傳畫比賽首獎的少年蔡草如，為之
仰慕不已。尤其廖繼春帶有南國色彩和溫度的折衷印象派油畫，穩健扎
實的素描，嚴謹的構圖，色彩的變化以至於光影氛圍的營造等，這種大
器又生活化的畫風，正好可以銜接他自公學校時期透過觀摩自學的寫生
畫，對於當時蔡草如寫生畫面臨的諸多瓶頸問題，在廖繼春的畫中，似
乎都能很輕鬆而自然地處理。

　　當蔡草如在感動之餘，表明了求職兼學畫的心願時，廖繼春告訴他
目前店裡暫不缺人手，但歡迎他拿畫作來，可予以講評。此後，蔡草如
多次拿著出於觀摩自學的水彩畫作向廖繼春請益，因而得窺水彩畫初步

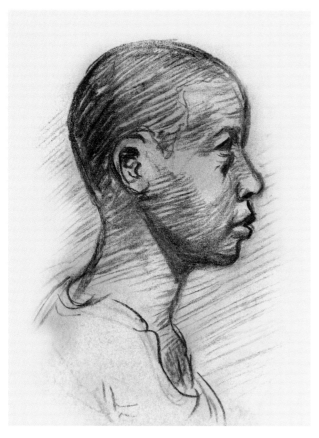

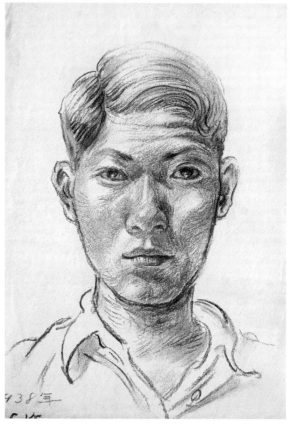

[左圖]
蔡草如　人物素描　1938
炭筆　31.3×23.6cm

[右圖]
蔡草如　自畫像　1938
炭筆　36.4×24.3cm

的門徑和要領。目前其家屬仍保存蔡草如於1937年所畫名為〈街景〉的透明水彩畫，可以略窺當年廖繼春對他水彩畫的指導成果。畫中對於日照光彩的捕捉，以及富有表現機能的筆觸、線條等，日後均成為蔡草如畫中延續發展的重要特色。

　　蔡草如青少年時期的畫作，現在已不易見到，不過其家屬迄今仍保存一張蔡草如在1938年、虛歲二十時以鉛筆所作的素描〈自畫像〉。這幅自畫像，兩眼正面凝視著觀眾，很可能出自於面對著鏡子所畫。畫中頭、臉部主要運用量塊手法表現立體、質感及光影效果，輪廓和頭髮、衣服則以具有表現機能的線條描繪，肯定而俐落，是結合了西畫及國畫的表現手法，而且形神兼備，將蔡草如的氣質，以及臉部特徵詮釋得頗為到位。從這幅自畫像，可以看出當年廖繼春對其素描的指導成果，以及蔡草如內化所學的才華，和扎實嚴謹的形象掌握功力。

二、正式學習民俗彩繪

十九歲的蔡草如，開始追隨素有南臺廟宇彩繪巨匠之譽的舅父陳玉峰學畫，憑其過人的悟性和努力，僅只半年即奉派獨自承繪門神彩繪而受到肯定，比起一般民俗畫師之習藝滿師，縮短了將近三年的時程。

[右頁圖]
蔡草如　老人（局部）　1938　水彩　32.5×23.9cm
[下圖]
1944年，蔡草如（左1）與同事攝於日本東京郊外。

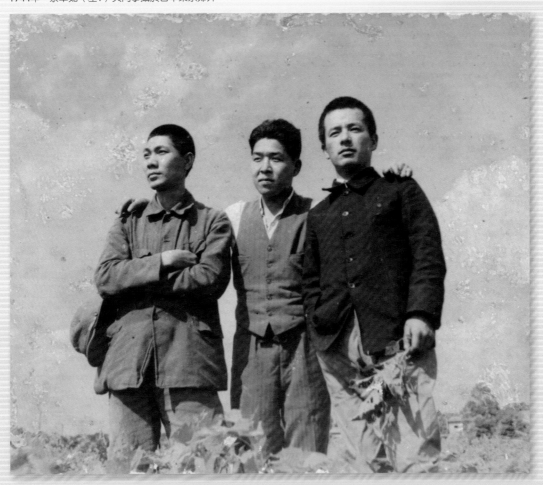

1938. 鄧宗仁
老人

入陳玉峰之門

1937年，十九歲的蔡草如為了分擔家計起見，遂追隨母舅陳玉峰學習民俗道釋畫。一來，民俗彩繪畢竟是一門正式的行業，只要滿師（出師）而技巧到位，養家糊口通常不成問題，對於從小即展露繪畫才華的蔡草如而言，是一條非常適當的職業途徑；另一方面，名滿府城甚至知名於全臺的民俗彩繪名師陳玉峰，正是蔡草如的親母舅，不但願意收他為徒，甚至還開口說學費免繳，對蔡草如而言，自然是天大的好機會。

然而造化弄人，成為陳玉峰學徒半年之後，蔡草如才收到一張廖繼春老師寄來的明信片，告知店內正好有一店員缺額，歡迎他到店裡工作。由於已經隨舅舅學畫半年，這張明信片的內容雖然讓他心動，但是卻始終鼓不起勇氣向舅舅開口表明，因而失去了可能讓他走上純粹藝術的西畫創作途徑的機會。不過，也由於當時沒有勇氣開口的緣故，卻讓臺灣多了一位兼擅長民俗藝術的民俗彩繪與精緻藝術的膠彩和水墨畫的全方位傑出畫家。

雖然蔡草如到了1937年，才正式開始追隨舅父陳玉峰學畫，但繪

蔡草如　陶朱公散財　1934
彩墨　55×100cm

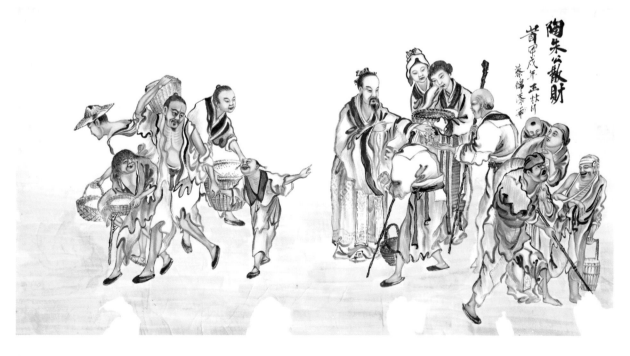

畫天分極高的蔡草如，在平時耳濡目染之下，早已透過觀摩自學的方式，學習水墨傳統民俗畫。他於1934年秋天正值十六歲時，以宣紙所畫的〈陶朱公散財〉，已有舅父及海上派民俗畫之影子，其造詣已然不下於一般滿師執業的民俗畫師，顯見其繪畫方面悟性之高。

　　長久以來，華人民間藝匠的師徒傳習，愈是複雜特殊的技藝，往往會基於「絕技不輕傳」的專利心態，利用保存秘技的手段來防止同業競爭。因而徒弟的學習往往有一定的期限和步驟。如近代北京民間藝術匠師的學徒，以三至四年為滿，早期臺灣也有「三年四個月為滿」之說法。所以學徒在入門之初，可能會先安排一些準備材料，以及種種顏料和素材之研調處理的練習，另方面也幫師傅做些雜務，甚至打掃等瑣碎家務。

　　蔡草如入陳玉峰門下時，另有學徒鄭文淡等人追隨舅父學習。蔡草如雖是陳玉峰外甥，但同樣也遵循著傳統民俗藝匠之傳習步驟，學徒得先從打掃、整理、準備工具、顏料等雜碎勞務入手，初期僅能伺機在一旁看著師傅作畫而揣摩學習，甚至未能獲分配工作桌，也無正式的指導。由於家庭經濟並不寬裕，買不起價錢昂貴的圖譜。目前家屬所保存當年上海出版的《吳友如真蹟人物畫集》、《鶴巢人物畫稿三千法》、《改七薌百美畫譜》等石印繪畫圖譜，是當年與他同時隨陳玉峰學畫的同儕，其後改行不再作畫時所轉贈予蔡草如的。由於學習資源有限，讓他更加珍惜機會，比其他同儕更是加倍地用心投入觀摩勤習。

蔡草如珍藏的圖譜《吳友如真蹟人物畫集》、《鶴巢人物畫稿三千法》、《改七薌百美畫譜》。

　　不過陳玉峰外出繪製建築彩繪時，往往會帶著蔡草如前往，讓他實地見習彩繪工程的操作現況，同時也充當打雜助理，兼具實務見習之意義。由於蔡草如學畫之動機極為強烈，又有素描和水彩畫基礎，再加上與生俱來的繪畫天賦，因而竟然在

入門半年以後，畫出的道釋畫作能讓陳玉峰感到訝異，而不得不認可其成果。另一方面，當時雖未能得到陳玉峰的正式指導，反而讓蔡草如摻入更多自己的體會和想法，逐漸發展出有別於陳玉峰的彩繪畫風來。

依照大陸傳統民俗彩繪畫師養成的慣例，學徒制滿師有一定的期程。陳玉峰雖曾問學於潮汕畫師呂璧松、何金龍，但兩人繪畫強項均以水墨為主（何金龍的剪黏人物更為一絕），也曾聽從呂璧松之建議，於1923年專程赴大陸潮州、汕頭、泉州一帶，遊歷觀摩取經。因此嚴格而論，陳玉峰的廟宇彩繪並非經過正式的拜師學藝，而主要出於觀摩自學（趁唐山師傅來臺彩繪廟宇時，悄悄從旁觀察，默記於心，返家再迅速筆記寫下，描成圖形），或許如此的緣故，比較沒有硬性規範三年四個月方能滿師。

正巧在蔡草如入門大約半年左右，高雄州的下茄苳（現今高雄市茄萣區）白沙崙有間寺廟委託陳玉峰前往彩繪門神和壁堵，風聞該寺廟的廟祝說起話來比較會捉弄人，因而讓陳玉峰感到有些躊躇，卻又不便推辭。眼看才來半年的蔡草如，畫藝已然極具造詣，毫不遜於一般已經滿師的彩繪畫師。遂靈機一動，派遣蔡草如前往承接繪製的任務。

呂璧松　赤壁夜游　約1910
水墨紙本　125×51cm

[右頁上圖]
何金龍　八仙（4幅之1）
1930　水墨紙本　80×36cm

[右頁下圖]
蔡草如習慣帶著速寫本外出，
此為他速寫風景時的神情。

降龍伏虎，跳級滿師

當時初生之犢不畏虎的蔡草如，不疑有他，也就帶著畫具和簡單的行李前往報到。經與廟祝溝通之後，才知道廟祝希望以降龍、伏虎兩位

尊者為門神而畫兩扇廟門，有別於一般寺廟多以秦叔寶、尉遲恭，或神荼、鬱壘，或者伽藍、韋馱，或四大天王等組合繪製成為門神。雖然廟宇神祇的相關圖譜也有降龍、伏虎尊者的圖樣，但都不是長條型的門板型態，對於一般畫師而言，的確極具挑戰性，似乎也符應了該廟祝會捉弄人的傳說。

擁有扎實素描基礎的蔡草如，並沒有攜帶任何畫譜圖稿前往，卻商請廟祝充當臨時模特兒，擺出降龍、伏虎尊者的姿態動作，讓他速寫造型打樣稿。由於其謙和的個性，誠懇而敬業的作畫態度，以及扎實的筆上功夫，感動了那位廟祝，因而兩人互動融洽而且聊得很開心。甚至在用餐時，廟祝還拿出親自醃漬的醬菜蔭瓜來招待蔡草如。

經過幾十年後，每當蔡草如憶及這段首次獨自擔綱彩繪廟宇之往事，廟祝醬瓜珍饌的美味，讓他始終印象深刻。初試啼聲的廟宇門神彩繪，他就能圓滿完成任務，自然讓陳玉峰大為刮目相看。從此開始，經常帶著這位高徒到處承接廟宇彩繪工作。可惜蔡草如當年在茄萣的門神彩繪處女作，歷經拆建、翻修早已不存在了。

廟宇彩繪及民俗道釋畫，內容往往涉及中國歷史典故及神話傳說，要深入題材內涵，往往需要有一定程度的漢學素養。由於日治時期學校教育教的是日語，因而蔡草如在擔任民俗道釋畫師的同時，也常利用晚間前往臺南商業專修學校學習北京話。

蔡草如外出時習慣帶著速寫本，隨時捕捉有感覺的東西或景物，一方面藉以蒐集繪畫素材，

另外也鍛鍊手、眼和心之間的協調能力，因而練就一身扎實的素描功力。正如日後他常勉勵學生和晚輩：「眼睛看得到，手就要做得到。」的名言。由於他對於繪畫創作始終秉持著嚴格自我要求的理想性，不同於一般彩繪匠師之處，在於他繪製廟宇彩繪時，往往不攜帶繪畫圖譜，其樣稿皆出於親自造型，而且很少重複使用同樣的草圖，幾乎是以繪畫創作的態度來繪製廟宇彩繪，甚至經常在繪製過程中融入當下的感覺。

　　在構思圖稿之前，他會用心研讀相關之故事背景，用以再聚焦其所要詮釋的情節和場景的畫面。對於其中人物之服飾、姿態、動作、五官特徵、神情，以至於相關的場景陳設等，往往再三考證和推敲，甚至會找人充當模特兒，擺出畫面中所需之姿勢，讓他速寫並作深入觀察，以求造型和姿態的嚴謹。因此，蔡草如所畫的人物，其頭身比例是以東方人約1：6.5或1：7的體型為原則；臉部表情比起其他彩繪匠師較為生活化，較少戲劇化的過度誇張；人物身體姿勢的平衡感，尤其門神站姿的沉穩，以展現威嚴和氣勢，更是格外地講究。

　　此外，他在畫門神時，往往頭部後面畫出一輪昊光，有別於一般畫師只在佛、菩薩後面畫昊光。後來有畫師雖然也跟著在門神頭部後面加上昊光，然而不同之處，則在於蔡草如在畫揚起之飄帶與昊光交疊之部分，也特意畫出透明狀，發揮其光影表現之一貫特色。凡此等等，在在顯示出蔡草如所畫廟宇彩繪與一般畫師畫風上的精緻差異處。同時也顯現出他是以純藝術創作的嚴謹態度，來進行廟宇彩繪之敬業精神。

　　為了累積學養，蔡草如從年輕時即勤跑圖書館。日治時期，臺南的圖書館藏有辛顯榮（辛振甫之父）所捐贈的一套開本極大、相當厚重的中國古代名畫集，由於開本大而

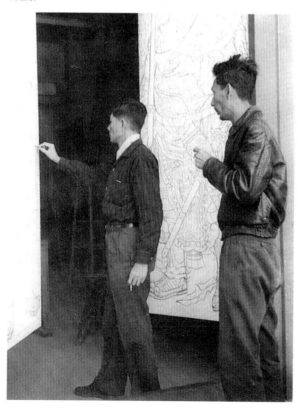

蔡草如為臺南祈安宮繪製門神的留影。

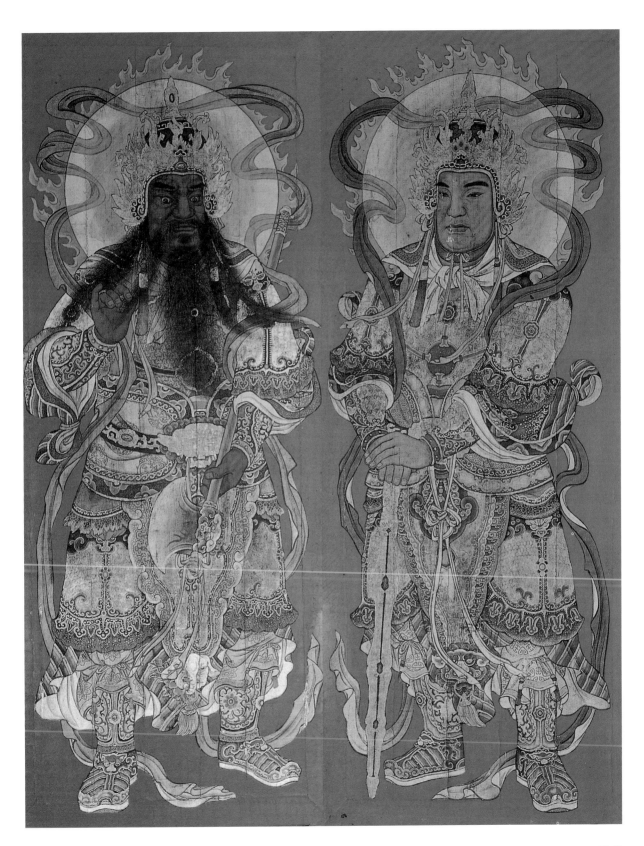

1943年，蔡草如（中）與友人攝於日本東京靖國神社。

且印刷相當精緻，這些歷代名畫讓蔡草如的藝術視野為之大開，對於中華傳統的精緻藝術，有了更為深入的瞭解，因而吸引他常常前往借閱。然而由於那套畫集相當沉重，卻又陳列於書架的上層。每回前往借閱，館員總嫌太重而不太願意取書，後來蔡草如只好拜託館長，館長原本就認識蔡草如，更感其學習的誠意，便交代館員勉為其難服務讀者。這套書對於蔡草如日後走向純藝術的膠彩和水墨畫有著很大的啟發。他對唐、宋的金碧山水的認識，也藉由此書而入門。可惜到了戰後初期，他想繼續借閱時，該套畫集已不在架上而不知去處。

　　如同其舅父一樣，蔡草如在彩繪匠師一行的滿師過程，遠超常人的順利。雖然早具獨當一面的能力，但秉性謙和的他，仍然一直留在舅父身邊幫忙，雖然工資不如獨自承包，但是陳玉峰承接的工作源源不斷，收入自然也不成問題。1940年蔡父昆公病逝，蔡草如已然能夠挑起家計，因而對家中的經濟並沒有造成太大的困窘。

　　1941年12月太平洋戰爭爆發，日本對美國宣戰，臺灣各地常遭美國軍機轟炸，局勢日趨緊張。日本殖民政府更加積極在臺推動皇民化運動，緊鑼密鼓一連串的「寺廟整理運動」、「鋤佛運動」、「正廳改善運動」等措施，打壓長久以來臺灣的傳統信仰，自然也連帶影響到與傳統信仰關聯極為密切的廟宇藝術。一時之間，廟宇彩繪工作幾乎完全停頓；另一方面，殖民政府也大量徵調臺籍青年入伍，以應戰爭之需求。多數廟宇民俗畫師為了生活，不得不轉業繪製電影看板，以及為人繪製家庭信仰所需和裝飾用的佛道神像、民俗畫，生活相當困窘，甚至連陳

玉峰也無法例外。

　　面臨這種時代環境的變局，蔡草如也沉澱下來，認真思考常民藝術的民俗道釋彩繪創作面，以及生涯發展所面臨的發展瓶頸等問題。環顧當時臺灣畫界，諸多留學日本的畫家，在臺展、府展，以至於日本帝展的亮眼成績，成為媒體追逐討論的焦點，其受到敬重的社會地位，以及畫作能讓自己的想法和個性做更大的發揮，在在都讓蔡草如格外地嚮往。這種困擾心中甚久的想法，經與母親商量後，獲得慈母的全力支持，並積極籌錢贊助，終於在1943年6月順利東渡日本學畫。

1943年，蔡草如（右）於日本東京與臺南友人陳銀得合影。

▋東渡日本學畫

　　由於那時兵源需求甚急，因此當二十五歲的蔡草如抵達基隆港準備登船時，一度遭到巡邏碼頭的日本憲兵阻攔，認為他的年齡正適合從軍，要他即刻入伍以支援南洋戰場。經蔡草如出示東京川端畫學校的入學許可，以及「大東亞美術展」的入選狀之後，才終於被放行。

　　抵達日本以後，為開源節流起見，蔡草如進入川端畫學

【關鍵詞】

川端畫學校

　　川端畫學校創於1909（明治四十二）年，由日治時期日本畫家川端玉章（1842-1913）之畫塾發展而成，地點位於東京小石川區春日町的一棟木構二層建築。創校之初僅有日本畫科，1913（大正二）年再增加洋畫科，於1945年毀於美機轟炸。雖然該校被一般藝術學界視為繪畫補習班（研究所）之性質，但其以素描訓練相當嚴謹而有名，日治時期不少準備投考東京美術學校之臺籍前輩畫家，往往先進入川端畫學校研習畫技一段時間，因而不少人認為它是一所進入東京美術學校前的預備學校。然而該校對於入學資格、研習科目、競技與升級等方面則有具體規範。前輩畫家劉錦堂（王悅之）、林玉山、郭柏川、劉啟祥、李梅樹、李石樵等人都先後進入過川端畫學校，由於課程頗為單純，因而每位學生接觸的老師並不多，1920年代中期林玉山在川端畫學校時，日本畫科由岡村葵園指導；1930年代末期，莊世和、蔡草如進入日本畫科時，則主要由小松均指導。

1944年於日本東京與移動展協會同仁合影（後排左3為蔡草如）。

校就讀夜間部的日本畫科，白天最初在陸軍兵工廠當車床員，幾個星期之後，經應徵而考入情報局擔任「速寫員」，專門速寫美軍空襲後的景象，同時也負責戰爭宣傳畫之繪製，如此半工半讀以支撐在東京學畫之開銷。 此外，也曾一度忙裡偷閒，擠出時間到善鄰書院中學部勤讀漢文課程，加強北京話。

　　東京的川端畫學校，在近代東亞美術人才的養成方面極為有名，尤其繪畫基礎的傳習訓練相當扎實，因而常被視為進入東京美術學校之前的預備學校。日、韓及海峽兩岸近代美術史中的知名畫家，進入過川端畫學校者難以勝數。當時的日本畫科師資有小松均、岩田光壺、川端玉雪、川端德太郎等人，教學內容係以具有渾潤筆趣、墨韻的四條派水墨寫生畫風，以及以膠敷彩的日本畫為主。除此之外，由於工作上的需

蔡草如　夜　1944
水墨、蠟筆　24×32.6cm
國立臺灣美術館典藏

[右頁上圖]
蔡草如就讀川端畫學校的學生證正面及背面。

[右頁下圖]
蔡草如經常翻閱的《配色總鑑》、《東洋美學》等專書。

要，蔡草如平時仍透過觀摩自學的管道，積極充實水彩畫素養。在川端畫學校接近兩年的學習期間，由於東京常遭美軍轟炸，每逢空襲時大家就急於疏散到鄉間避難，因此安心學畫的時間也並不多。1945年3月，兩層木造的川端畫學校之建築主體遭轟炸而毀於戰火，這所性質介於繪畫研究所（補習班）與學校機構之間的川端畫學校，從此譜上休止符而始終未再復校。

赴日期間，蔡草如由於有工作收入，因而也購買了一些繪畫專書做更有系統的探研。如和田三造的《配色總鑑》、川合玉堂的《日本畫的畫法》、金原省吾的《東洋美學》、美術大講座系列的《日本畫技法用語辭典》等。據蔡國偉回憶，其父生前經常反覆閱讀這些專書，對其日後的繪畫創作，應該產生相當程度的觀念啟發作用。

在日本時期，由於當時皇民化政策正如火如荼地推動，出身南臺灣的蔡草如為了在東京謀得一口飯吃，不得不一度改為「赤城堅一」的日本名，以方便就業。他取「赤城」為姓，就是寄託對於家鄉府城赤崁樓的懷念。目前其家屬仍保存了幾件當年他以「赤城堅一」署款的人物速寫、淡彩，以及移動協會話劇演出時的淡彩速寫畫作。

蔡草如旅日時期的正式作品，目前留下的極為有限。由於他租賃東京的住處曾遭美機轟炸，因而當時所畫的膠彩作品均已不存，所能看到的多屬水彩習作、素描、速寫之類的小品。他對於材質的運用則相當自由，目前國立臺灣美術館（以下簡稱「國美館」）所藏1944年7月所畫的〈夜〉，是

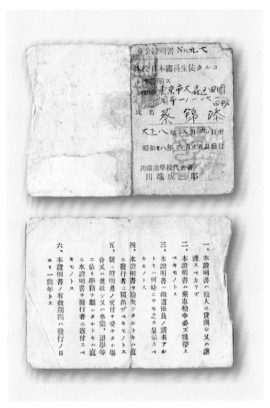

他就讀川端畫學校時，到琦玉縣鄉間旅遊時，所捕捉的旅館附近夜景，用蠟筆佐以水彩所畫，將夜色蒼茫，旅邸門窗隱透燈光，沉靜幽寂而略帶滄桑感的意境，詮釋得相當到位，氣氛的營造相當成功，雖屬八開的小品，但極富感染力。左下角以白色簽署本名「錦添」。

對照之下，同一年所畫〈上野公園〉，則以輕快而浪漫的細線條速寫勾描，然後再施以淡彩，將池中薰風徐來、田田荷葉搖曳生姿的景象記錄下來，顯得輕鬆自然而毫不矯情。〈增上寺御廟〉結合了透明和不透明水彩之畫法，色彩清雅，略近於粉彩和日本膠彩，富有表現機能的筆線趣味，則又摻用了中華傳統水墨畫法，是一件比較能反映其川端畫學校日本畫科學習成果運用的水彩畫作品。

其後不久，日本戰敗投降，第二次世界大戰結束，日本在駛入東京灣的密蘇里艦上簽投降書之後，美軍旋即進駐日本。蔡草如在短暫失業之際，又以素描作品通過甄選，而得以在美軍進駐軍俱樂部擔任數個月的美術企劃工作。原本打算留在東京繼續學畫的蔡草如，因接到來自家鄉的

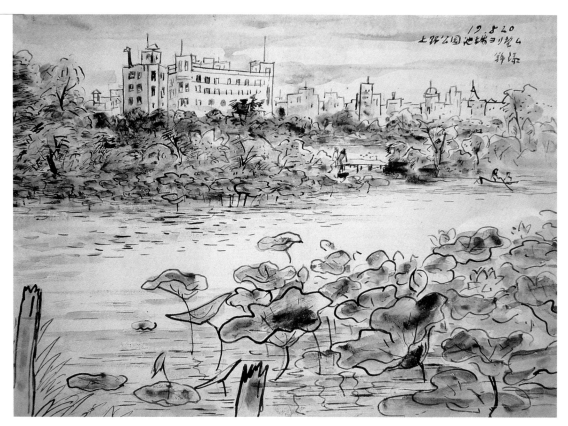

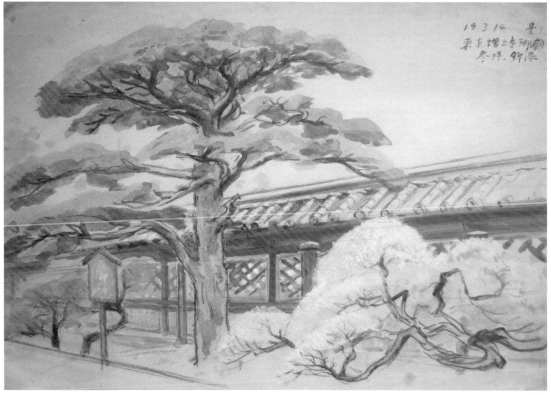

[上圖] 1944年，蔡草如於上野公園所作田田荷葉搖曳生姿的作品。
[下圖] 蔡草如　增上寺御廟　1944　水彩　25×35.6cm

[左頁上圖] 乾隆十七年刊《重修臺灣縣志》，以「臺邑八景」之一的〈赤崁夕照〉為卷首的木刻版畫。
[左頁下圖] 蔡草如　赤崁夕照　1988　彩墨　110×68cm

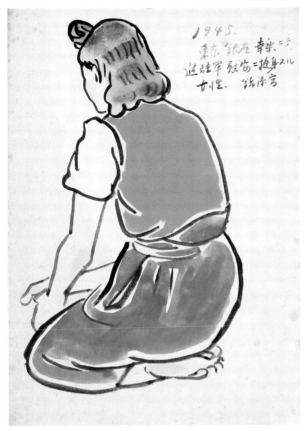

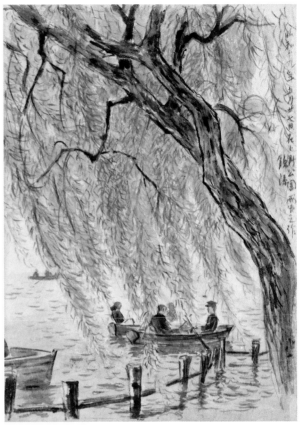

母親信函，催促他返鄉重整戰後的家園，遂於1946年4月下旬束裝返臺。沿途以素描淡彩或水彩隨機作畫，記錄戰後日本景致和人文，其中側寫跪坐的〈慰安婦〉之背影，從畫面上的題記，顯示出是他服務於美軍進駐俱樂部時所見而隨機速寫，基於惻隱之心，他不作正面描繪，以簡練的筆線、單純的平塗色彩，捕捉他在戰後初期於日本所見所聞的雪泥鴻爪。在人文關懷之中尤其具有歷史見證的意義。

　　離開日本之前，蔡草如在廣島郊外的宇品港等待船班時，他以沉靜的心情，捕捉宇品港的景致。〈廣島郊外〉和〈日本宇品港內〉，應該是他揮別日本前夕最後的水彩小品，寧靜而帶有抒情意味的透明水彩畫法，頗能詮釋其人格特質及離日返臺前夕之心境。旅日三年期間，在蔡草如藝術生涯上，堪稱是他拓展視野、提升繪畫深度和廣度的重要關鍵期。

三、以常民藝術支撐家計 以精緻藝術追求理想

精緻藝術是蔡草如赴日學畫的目的，也是他心目中追求的理想。但在70年代以前的臺灣，卻無法賴以維生；因而蔡草如返臺以後，權宜務實地藉常民藝術的民俗彩繪來養家活口，同時也用心投入精緻藝術的探研，遂在全省美展和臺陽美展中大放異彩。

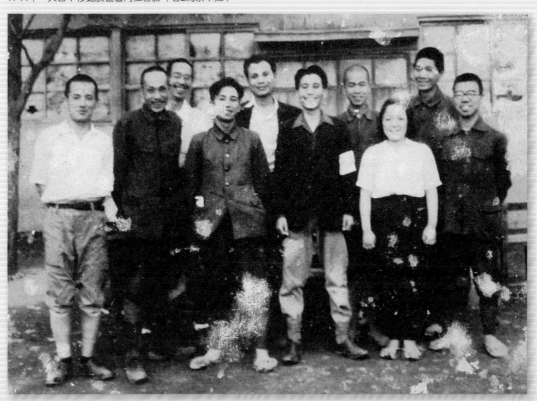

返臺初期在藝術上的發展

戰後初期，華人的傳統信仰得以恢復，臺灣各地諸多歷經戰火毀損的廟宇亟待修整或重建，因而廟宇彩繪之工作機會陸續增加。不過最初五、六年間，由於臺灣經濟尚未復甦，加上1947年的228事件，造成社會氛圍之緊張和混亂，廟宇之重修彩繪並未馬上大量增加，這段時期的陳玉峰，也在家中彩繪素面紙扇，以及一般家庭正廳供奉神佛所需的「廳頭畫」以貼補家用；年紀稍長於蔡草如的府城民俗彩繪師潘麗水（1914-1995，潘春源之長子）也仍承接戲院廣告畫，甚至也曾為公家單位繪製一些與民族精神教育有關之海報。

返臺之初，時齡二十八歲而身為長子的蔡草如，為了肩負家計，遂再度跟隨舅父陳玉峰一起承接廟宇彩繪工作。歷經日本三年畫藝的深造和淬鍊，其彩繪造詣更是不可同日而語，除了廟宇彩繪之外，也開始陸續接受

潘麗水　畫具　1931
膠彩、絹本　71×100cm
第5屆臺展入選

【關鍵詞】

臺灣省全省美術展覽會

　　簡稱為「省展」，早期由臺灣省政府教育廳主辦，後來曾改由臺灣省立美術館接辦，為戰後全臺最早舉辦、也是當時最具權威性的政府公辦美展。其體制是參考自日治時期的「臺展」（臺灣美術展覽會之簡稱，1927-1936年，臺灣教育會主辦），以及「府展」（臺灣總督府美術展覽會之簡稱，1938-1943年，臺灣總督府文教局主辦）。有別於日治時期臺、府展評審委員主要由日籍畫家擔任，省展的評審委員一律由華人擔任，最初由臺、府展，以及日本帝展中獲有佳績的臺籍畫家擔任評審，國民政府遷臺以後，又加入大陸渡臺的傑出藝術家，性質上可說是臺、府展之延續。

　　1946年開辦的第1屆省展分為國畫、西畫和雕塑三類（日治時期臺、府展僅有東洋畫和西洋畫兩類），其後類別不斷增加，迄至第60屆為止，已然發展至十一種類別（部門），雖然隨著大環境主客觀因素改變，中期以後省展之權威地位已然江河日下，但整體而言，省展仍不失為戰後以來，全臺歷史最悠久、具代表性的政府公辦美展。

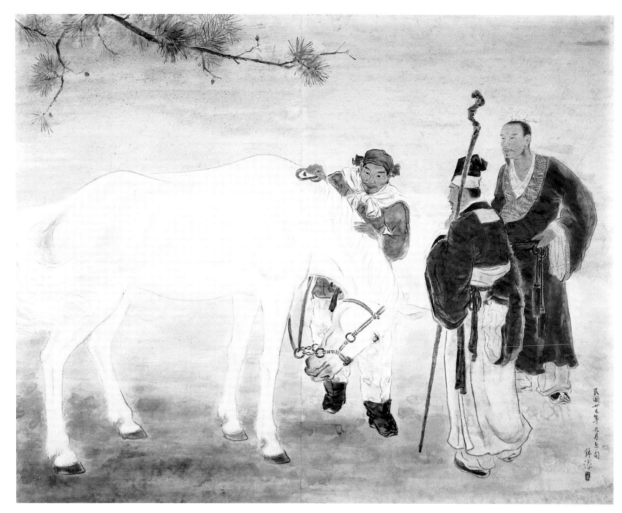

蔡草如　伯樂相馬　1946
膠彩　96×121cm
（第1屆省展入選）

客人訂製一般家庭信仰所需的神佛道釋畫、祝壽賀喜畫軸，以至於肖像畫等。甚至也曾應邀設計和繪製一些賀年卡。

在繪製常民藝術的民俗道釋彩繪以安頓生活之餘，蔡草如始終不忘追求精緻藝術的理想。體諒時局艱困，以及為了讓兒子更能專注於純藝術的鑽研起見，蔡母陳明花女士也曾一度為人修補雨傘，用以減輕蔡草如的負擔。1946年10月第1屆臺灣省全省美術展覽會（簡稱「省展」）的開辦，激發了蔡草如挑戰這個精緻藝術殿堂的鬥志。他專程繪製了一件與其廟宇彩繪題材相近的〈伯樂相馬〉的人物鞍馬畫作，參加省展國畫部，用以試水溫，結果如願順利獲得入選。在這件以中國傳統人物畫的線描手法，並以膠彩敷色的古裝人物畫作中，白馬及人物的造型和構圖

都頗具嚴謹度，雖然色彩上有些凝滯，但已非一般傳統人物畫家之所能及。翌年再以〈民族英雄〉入選第2屆省展。此畫描繪鄭成功拄劍立於船上甲板，指揮部隊與荷軍激戰的緊張場景為主題。相較於第1屆的〈伯樂相馬〉，此畫更增加了膠彩畫的色彩表現機能，構圖也更為複雜。

經過兩次參觀省展作品之後，他體會到想要獲得省展國畫部審查委員更加高度肯定，除了造形、構圖嚴謹，筆墨、色彩精妙之外，題材還須更加生活化。因而第3屆省展他以更貼近生活的〈飯後一袋煙〉參展，榮獲省展的學產會獎，信心為之大增。此後，他逐漸將主要心力擺在省展和臺陽美展這兩個分屬政府公辦，以及民間公募的全臺最高指標性美展，非常順利地很快締造了佳績。

蔡草如　民族英雄　1947
膠彩　（第2屆省展試作稿）

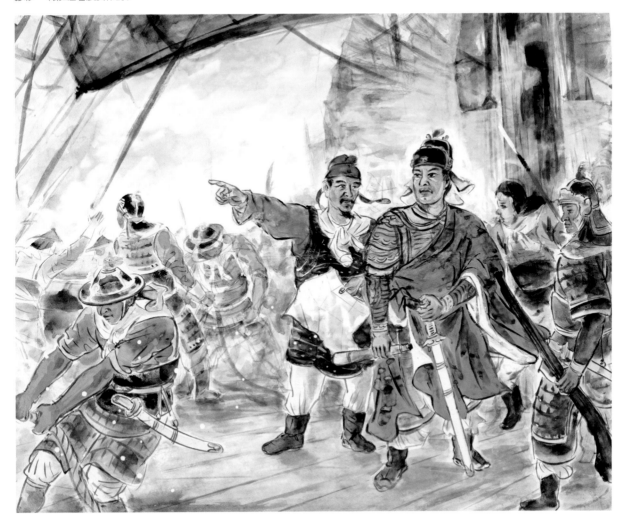

蔡草如　孔子周遊列國
98×121cm

▊ 迭獲省展大獎的黃金十年

從1948年（第3屆省展）開始，到1958年（第13屆省展）的十年間，正值蔡草如三十歲到四十歲之齡，堪稱是他密集獲獎的黃金十年。

這段時期，蔡草如累計榮獲省展國畫部四次特選主席獎第一名（第4、8、11、13屆），兩次主席獎第二名（第10、12屆），一次學產會獎（第3屆），一次文協獎（第6屆）；此外也曾三度榮獲臺陽美展首獎「臺陽獎」（第16、17、20屆）之殊榮。在早期省展審查委員高穩定性之人事結構下，累獲三度省展同一部門的首獎者，得晉升為永久「免審查」，亦即列入未來優先遴聘為審查委員之候補名單，對參展藝術家而言，可算是最高榮譽。

由於蔡草如於1952年以前，均以「蔡錦添」之本名參加省展，1953年才改名為「蔡草如」，因此他在1949年第4屆省展獲特選主席獎第一名的〈草嶺潭〉，是以「蔡錦添」署名。省展籌備會後來在計算蔡草如之獲獎畫歷時未予採計，然生性謙和、淡泊的他卻不以為忤，而默

最早蔡草如二十五歲時參加「興亞書道聯盟」第5屆入選證書。

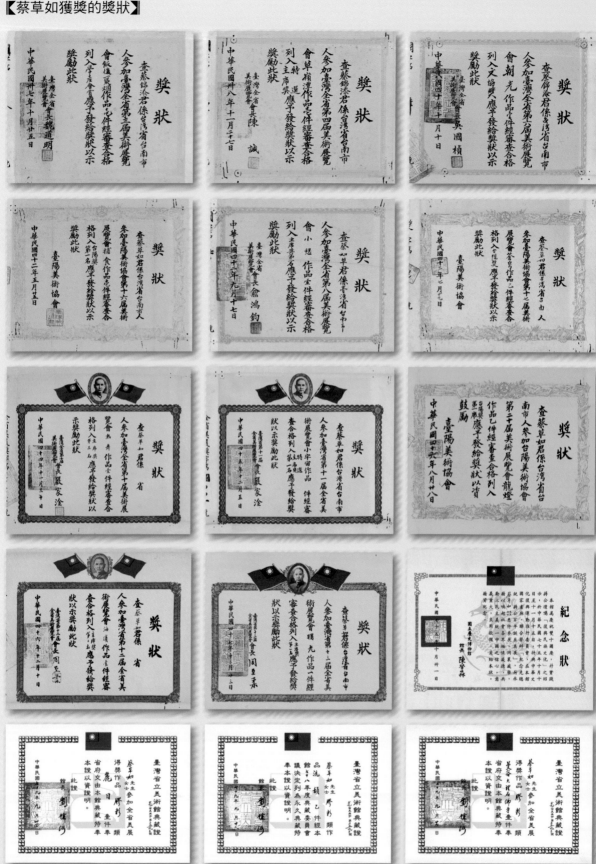

默地承受，將如是委屈當成是一項人生的考驗，持續自我挑戰參加省展，終於四度榮獲特選主席獎第一名，也意外締造了省展國畫部獲得首獎最多次的紀錄。

由於蔡草如少人能及的獲獎資歷，1959年臺陽美協邀請他加入會員，並參與公募展之評審；翌年（1960）第15屆省展，也開始持續聘請他擔任國畫部評審委員。以一個與省展、臺陽展國畫部評審委員毫無師承淵源的南臺灣畫家，能獲得兩大美展如此高度的肯定，確屬不易；同時也說明了當時前述兩大美展的審查機制，具有相當程度的公平性。

1953年他從「蔡錦添」之本名，改名為「蔡草如」。其原因主要有二：其一，從1951年第6屆省展開始，國畫部出現了另一名為「陳錦添」的同臺角逐者，為了有所區別起見而改名；其二，他有感於自己天性中有濃厚的「草地郎」個性，而且也欽慕契合於大自然的一種自適自如的人生，正所謂「草草如如」，因而自此改名為「草如」。不少與其熟識

蔡草如　漁家景色　1960
膠彩、絹本　47×69cm

者，多認為「草如」的新名字，與他謙和寬厚、淡泊誠懇的人格特質頗為相契，正所謂「人如其名」。

檢視蔡草如的純藝術畫作，大概可從1958年做為分期點，在此之前，他積極參與競獎，作品以膠彩為主，畫幅較大，完成度高，而且顯見旺盛的企圖心。其膠彩畫顏色很少厚塗（據其長子蔡國偉表示，係考量厚塗顏料日久容易龜裂剝落之緣故），這個時期作畫顏料更多屬薄塗，但仍營造出相當程度的厚實感。尤其特殊的是，他在此時期所作膠彩畫明顯地結合了較多的水墨畫筆墨技法，線條表現機能及墨韻的層次感顯得格外明顯，將水墨、水彩及膠彩三種畫法結合得頗為自然，光影的表現更是蔡草如拿手的特質。

1949年是國民政府遷臺，開啟兩岸分治的關鍵年代，就蔡草如的繪畫生涯而言，也是他創作首度邁向高峰的一年。在這一年的春天，他畫出了〈菜圃景色〉的重要代表作，夏、秋之際所畫的〈草嶺潭〉，則榮獲省展國畫部特選主席獎第一名。

〈菜圃景色〉取材自現今臺南市安平路尾段接近安平北路地段的市郊，畫中以平視取景，並且特地將地平線設定於畫面偏下近三分之一處，畫面中央偏左高大而茂密的大竹叢，往上延伸至畫面上緣之外而不見竹梢，占畫面各組成元素中最大的面積。竹叢主要用墨韻層次表現，由極淡墨轉至濃墨，層層堆疊繪寫，層次相當豐富而頗具分量，在整個構圖中扮演著穩定畫面的作用。

竹叢左下側，俯趴竹蔭下憩息的黃牛，以及站在稍遠處彎腰低頭整理農具的農婦，是畫面視覺焦點之所在。農婦頭戴斗笠，身穿白衣黑裙，笠下又以藍色頭巾包覆頭髮，手臂和腿部均以護套保護，赤著雙足，這種農婦工作服，為20世紀前半葉南臺灣農村所習見的裝扮；黃牛趴地休憩，左腳朝前伸出，一副悠閒狀，與農婦一靜一動形成有趣的對照和呼應關係。黃牛和

蔡草如　赤牛　1949　水彩
此為〈菜圃景色〉之黃牛素描草圖

農婦的造形嚴謹而自然，在畫面上產生了相當程度的畫龍點睛效果。

　　農婦和黃牛的後方遠處圍以竹籬，籬內種植一畦油菜花和一畦青蔥，分別綻放出嫩黃和白色小花，為畫面增添生意，也點出春天時節的氣息。竹叢右側中景的竹籠仔厝，白牆和黑瓦，不但與大竹叢形成強烈的對比，而且在土黃而略帶橙黃的基底色上面，也襯托出微妙對比的視覺效果。屋下幾株與白牆明暗對比頗強而低矮的龍舌蘭，以及綻開橙色花的草本植物，更使得白牆的白格外顯眼，與農婦之白衣、白蔥花等相互呼應，加上竹籠仔厝特色重點式的掌握，在畫面上產生極大的張力，發揮出與左側農婦、黃牛等主要點景幾乎旗鼓相當的視覺重度。

　　蔡草如畫這件作品時，當時靈機一動，嘗試以美國製的包裝用牛皮

紙所畫。在媒材方面主要以水墨為主，但又基於牛皮紙底色上彰顯色彩之考量，而兼施膠彩，色彩與墨韻相互煥發，畫面布局又巧妙運用了虛實、疏密、高低、繁簡的對比效果，因而全畫清潤而優雅，兼具造形之嚴謹，顯然受到他所敬佩的日本畫壇巨匠竹內栖鳳畫風的啟發。

尤其特殊的是，全畫細膩而優雅的光影效果之處理，不但迥異於戰後初期自大陸渡臺的水墨界畫風，也與日本東洋畫家往往不作固定光源描繪之表現樣式不同，是蔡草如個人畫風特質之一。將看似平凡習見的農村景致，捕捉得如此溫馨而優雅的「寓變於常」之功力，確實非一般畫家所能及。

這件作品完成之後，頗能引起觀賞者的共鳴，蔡草如自己也很滿意，其後為旅美華僑許鴻源收藏，並用來當作其在美國紐約漢方醫學研究所出版的《20世紀臺灣名家選》之封面。

第4屆省展他以蔡錦添本名參加而獲首獎的〈草嶺潭〉原作，當年由臺灣省政府教育廳購藏，可惜如今已不知去向，而國美館所藏一才左右大小的彩墨〈草嶺潭激流〉，則為同一年稍早所畫的草稿。目前其家屬仍保存一張近5尺長的參加省展之前的同尺寸、同材質試作稿（右頁圖）。這件以定點取景的寫生畫作，主要特寫潤水在谷底岩塊間激湍奔流之景致。

激流奔濺的水性掌握得相當生動，谷底岩塊用筆豪健大方，岩塊的質感、量感以及塊面光影的變化，都詮釋得頗為得心應手；與激流之間，

蔡草如　草嶺潭　1949
膠彩　152×83cm
（參加第4屆省展國畫作
　品的試作稿）

[左頁上圖]

竹內栖鳳　千代田城　1940
水墨　53.5×73.5cm

[左頁下圖]

蔡草如　觸口溪谷　1965
彩墨

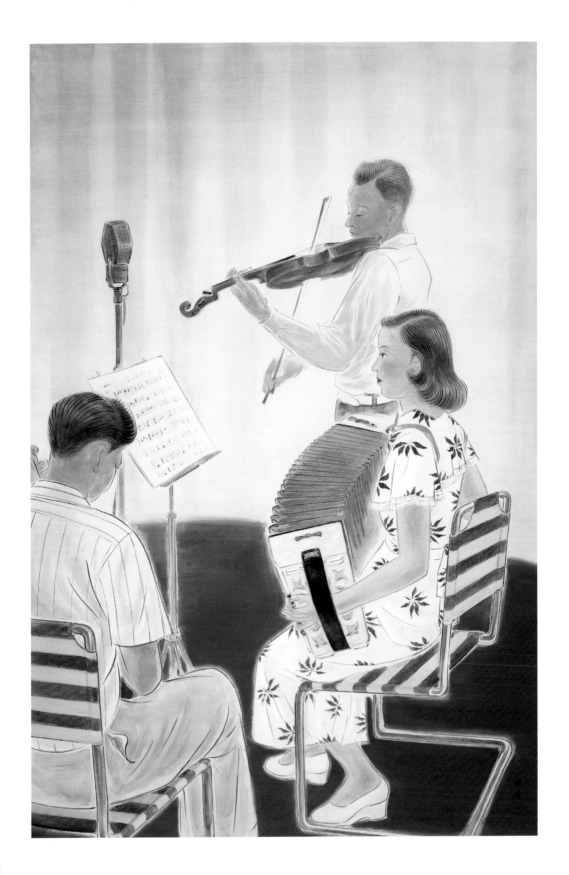

也正好形成剛柔、虛實的強明對照，極富筆墨表現機能，但造形和構圖都相當嚴謹。雖然摻用了膠彩顏料，但色彩淡雅而更加彰顯墨韻，基本上比較接近於寫生水墨畫之意趣。堪稱是第一位傳統民俗畫師在省展中獲得首獎的所謂「一戰成名」之作品草圖。

　　1952年的紙本膠彩畫〈合奏〉，在蔡草如歷年畫作中也是很特別的一件。此畫特寫兩男一女合奏樂器之情景。視覺焦點主要擺在右側側寫正坐椅上，平視前方彈奏手風琴的女士，係以其二妹罔市為模特兒，身穿白底藍花的短袖洋裝，搭配著白鞋，短髮末梢微捲，有知識分子的優雅氣質，在當時而言，是比較時髦又帶有幾分素雅的裝扮；後方立姿拉小提琴的中年男士，穿著長袖襯衫、西褲，左頷和左肩緊夾著小提琴，拉弦演奏神情相當專注；左側著短袖襯衫、卡其休閒褲的男士，坐在椅

[左頁圖]
蔡草如　合奏　1952
膠彩　134.5×90cm
國立臺灣美術館典藏

[左圖]
蔡草如　樂師素描
1952　鉛筆

蔡草如
拉手風琴的樂師　1952
鉛筆

蔡草如
拉手風琴的女士　1952
鉛筆

蔡草如勤於寫生，只要有空閒，就喜歡帶著紙筆到處寫生作畫。他歷年的寫生簿數量驚人，堆疊起來幾乎等身高。

1	3	5	7
2	4	6	8
			9

① 蔡草如　人物速寫　1937　鉛筆、淡彩　32×23.5cm　② 蔡草如　舅父背影　1952　鉛筆　③ 蔡草如　人物速寫 1947　蠟筆　29.6×24.8cm　④ 蔡草如　人物素描　1953　鉛筆　25.5×18cm　⑤ 蔡草如　人物速寫　1959　鉛筆 27.5×19cm　⑥ 蔡草如　牛墟所見　1985　鉛筆　⑦ 蔡草如　人物速寫　1945　墨線描　26.7×38cm　⑧ 蔡草如 南海路科學館　鉛筆　18.5×26.5cm　⑨ 蔡草如　人物速寫　1964　26.7×37cm

上，背對著觀眾，低頭彈奏著吉他，神情也相當專注。三人雖然各自專注於自己樂器的演奏，但是彼此的動作、姿態、神情之間，卻有著微妙的呼應關係。

為了繪製這種頗為專業的器樂合奏排練之場景，蔡草如在前置作業上先畫了不少張個別素描習作，甚至為了畫中設備之搭調起見，座椅及麥克風部分，蔡草如甚至專程至中國廣播公司臺南臺去素描取材。這件人物群像畫作，造形和構圖都相當嚴謹，筆調、色彩清靈優雅，對一向主要取材自農村鄉土勞動人物或民俗道釋、歷史故事題材的蔡草如而言，顯得格外特殊。

1953年，蔡草如首度以「草如」之名參加第8屆省展，其〈小憩〉一作，再獲特選主席獎第一名。畫中特寫一著民初寬鬆服飾、頭戴瓜皮帽的旅者，牽著一頭驢坐在路邊石頭上小憩，主角人物左手托腮、右手握著韁繩作若有所思狀。地面和背景未畫，僅略作暈染，卻能彰顯空間感。構圖雖然單純，但造形嚴謹，筆線流暢而富於彈性，堪稱形神兼備。雖然不知其取材之所本，但目前家屬仍保存有該主角人物姿態和神情的炭筆素描習作，能夠獲得省展評審委員之高度肯定，顯然並非僥倖。

1954年，蔡草如以一幅反映時代氛圍的〈蒼穹〉，獲得第17屆臺陽展的首獎——臺陽獎。這幅膠彩畫作主要自臺南孔廟老莿桐樹下仰視取景，觀察視線循著主幹分歧而出之粗枝、細枝、枝梢，進而帶向雲天。枝幹之伸展方向，從左下角往右上角延伸，形成具有動勢之構

蔡草如　小憩　1953
膠彩　58.2×71.4cm
國立臺灣美術館典藏

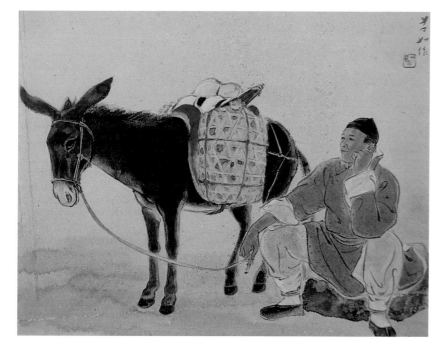

蔡草如　蒼穹
1954　膠彩
84×60cm

圖。畫中右下角點綴一架噴射戰鬥機，自左上角急速劃破長空飛馳而過，機尾噴出之氣體拖得很長而未散，顯見其速度之快，與莿桐枝幹之延伸方向，形成反向之斜線動勢，因而在畫面中形成一種巧妙的平衡效果。

這幅作品緣自於國民政府遷臺初期，緊繃的備戰氣氛，臺南軍用機場的軍機經常出現於天空，臺南孔廟正好位於軍機航線下方，經常有軍機自上空飛掠而過，正好被蔡草如在取景時捕捉到此一特殊之畫面。此畫雖以膠彩為主，卻頗具水墨畫的筆趣和墨韻，蔡草如妙用仰角透視，以及光影表現，營造出空間感和立體感，甚至隱隱傳達出軍機自頭頂呼嘯而過的噪音，其緊張和動勢所營造出之張力，頗不同於前述幾件代表作的閑靜優雅之畫面氛圍。

在畫出〈蒼穹〉的翌年，蔡草如再度完成了極富動感的〈熱舞〉。蔡草如的〈熱舞〉有兩幅，此畫為其中較大幅的一幅，屬膠彩作品，曾於1955年參加第10屆全省美展，獲主席獎第二名，現藏於高雄市立美術館；另一幅構圖極為相近而規格較小的蠟筆加水彩的習作，現藏於國立臺灣美術館。此畫以東南亞名勝吳哥窟為場景，畫一極具異國民族特色妝扮的上空舞孃，隨著音樂節奏而婆娑起舞，身軀以三折式表現，舞姿曼妙而極具動勢和節奏感，與右下角前景擊鼓樂師的姿態動作呼應得非常巧妙。舞孃舉腿伸臂，單足站立斜身扭腰，眼波流轉而面帶微笑，帶有一種奇譎、媚態的異國風情，背景的石雕古蹟場景，更襯托出神祕氣氛，在蔡草如歷年畫作中，是相當特殊的一幅。

1956年的膠彩畫作〈小宇宙〉，讓蔡草如第三度榮獲省展的特選主席獎第一名。獲獎原作當時獲省政府教育廳購藏，目前已經不知去向。國美館現藏有一件以蠟筆所畫、約一才大的速寫畫稿（P.59），係取景自臺南市東門路的高外科家庭園中鳥園景象的仰角特寫。鐵籠中各形鳥屋安置在樹枝上，鳥兒棲息活動其間，襯以花木扶疏的背景，自成一個世界。命名〈小宇宙〉正如英國詩人布萊克（William Blake）的名句：「一沙一世界，一花一天堂」的擬人化，小中見大之微觀世界。其立意、取材和意象與前述幾件得獎作品明顯有所區別，顯見他不斷自我挑戰，尋找新意的用心。

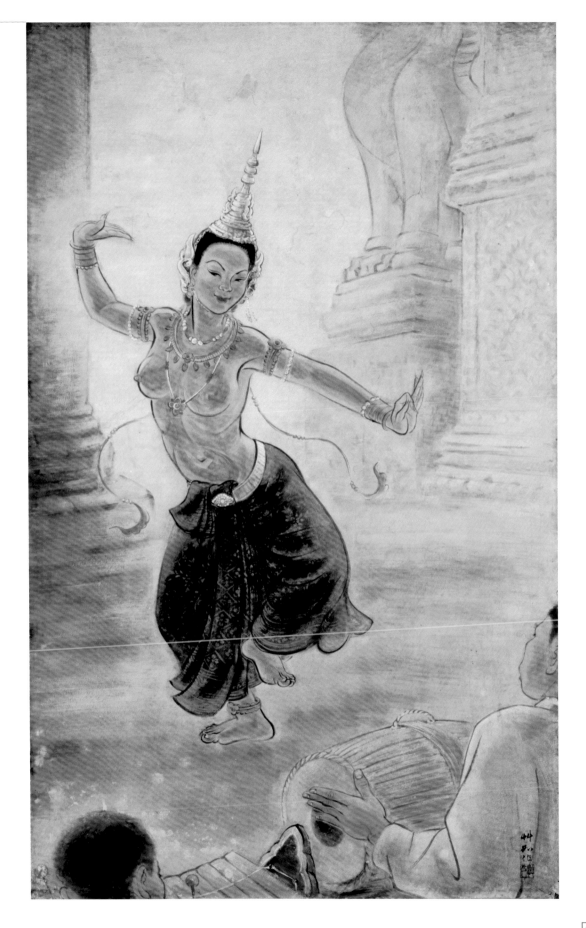

1958年，蔡草如攝於第13屆全省美展會場。

蔡草如　曙光　1958　紙本、蠟筆
26×38cm　國立臺灣美術館典藏

1958年，蔡草如以薄塗色彩營造出厚實肌理宛如油畫般的〈曙光〉，獲第13屆省展特選主席獎第一名，同時也締造了他個人第四度榮獲省展首獎的紀錄，為了紀念這項具有里程碑意義的佳績，他在北上參觀省展時特別站在這件畫作旁邊留影。雖然原作已不知去處，但國美館目前仍保存著一件蠟筆所畫的草稿。對照當年蔡草如於省展會場畫前留影的黑白照片，正式作品與草稿之吻合度超過九成以上。

當年蔡草如為了繪製此畫，特別專門前往鄰近阿里山的奮起湖寫生取景，除了現場速寫多幅草稿之外，大部分時間多用於凝神觀照，感受山林景致的造化之妙。在夜晚借宿山村民宅時，心血來潮綜合白天之速寫稿及觀察心得，以蠟筆畫成此圖。畫中地平線壓低至右下角落，山勢雄偉，杉林綿密而深

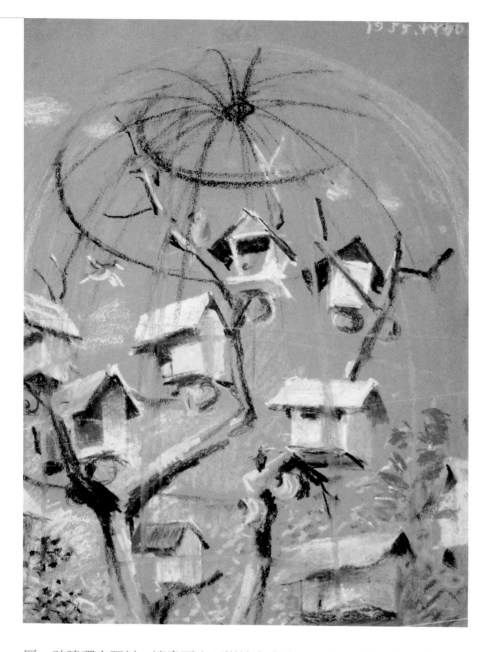

厚。破曉曙光照射，讓畫面山頭樹梢產生強明對比，兼具微妙變化的光
影效果，以及色彩豐富的層次變化，相較於前面幾件畫作的線性表現，
此畫偏向於渾融性的量塊表現，也是一大改變。畫幅雖然不大，但卻厚
實有力而極具張力。

　　回顧前述幾幅省展及臺陽展獲獎作品，可以發現每一件都有不同
的特質和亮點展現。對於角逐激烈的省展而言，評審委員對於同一作者
連續獲獎，尤其首獎的要求條件格外嚴苛，蔡草如在三十至四十歲間短
短的黃金十年之間，能締造出國畫部罕人能及的佳績，除了他個人傑出
的才華和創作用心之外，更為重要的是他不會自我抄襲榮獲大獎時的畫

風，而能夠時時刻刻不斷地自我突破，營造出嶄新的畫境，應該才是能夠打動評審委員們給他如此崇高榮譽的主要因素。

從日治時期以迄戰後初期二、三十年間，臺灣由於展覽場地有限，社會風氣保守，以及文化資訊封閉等因素，美術工作者讓作品露臉，甚至受到肯定的機會極為有限。因而政府公辦的美展，如日治時期的臺展（1927-1936）、府展（1938-1943），以及戰後初期的省展（1946年開辦），一直被視為在精緻藝術殿堂中取得專業證照的主要管道。如果能夠獲得大獎，更是開啟全省知名度、登上龍門的機會。因而不少人非常重視這一年一度的展出機會，而往往投入極大心力和時間準備參展作品。尤其戰後以來的省展，由於完全由華人所主導，因而建立了一套循由參賽入選、獲獎資歷的累積，進而成為免審查，最終甚至得以受聘為操持掄才重責的評審委員，為持續參展的優秀參賽者，提供了一個逐級晉升以致攀登龍門的公平機制。

▌榮任省展評審委員

在省展地位崇高的年代，蔡草如於1960年第15屆省展開始，應聘擔任評審委員，從當時省展不輕易更替評審委員之超穩定人事結構體制來看，無疑因而讓他建立起全臺純藝術領域的畫壇高知名度與地位。從此不但肩負掄才的重責，其展出之畫作再也無需經過評審，從此可以任憑自己的意願畫自己想畫的風格。檢視其1958年前後的作品，可以明顯看出其膠彩、水墨畫的分流發展，進而其廟宇彩繪與民俗道釋畫也更具信

蔡草如　赤崁樓　1958
鉛筆　20.2×28.3cm

心，發展出較為明顯的自我風格。

　　大約在1958年以後，蔡草如的膠彩畫，以往較接近傳統水墨的書法
性線條表現機能，逐漸在畫面上隱退，其筆線朝向更趨理性，色彩感覺
更趨厚重（實則由薄塗的豐富層次感所營造），對比更為強烈，厚實有
力之中，另帶有一股樸實的本土氣息。

　　與〈曙光〉同樣畫於1958年的〈赤崁朝旭〉，也是渾融性的量塊表
現之類型。赤崁樓是臺南重要文化地標，蔡草如自幼以來心目中對赤崁
樓就有一種特殊的感情。他在日本情報局任速寫員時，當時「皇民化」
氣氛正盛，他曾一度用「赤城堅一」之日本名字以方便謀職。其中「赤

蔡草如　赤崁朝旭
1958　膠彩　70×86cm

城」之姓，指的正是故鄉的赤崁樓，代表他對生長土地的懷念。歷年來蔡草如也從不同角度、運用各種不同材質，畫了不少與赤崁樓有關之畫作。1958年的這幅膠彩畫作，係從赤崁街仰眺赤崁樓，於夏日清晨捕捉旭日東昇時刻之情景，文昌閣聳立於畫面正中央，成為畫面焦點，朝陽宛如急速旋轉的火球一般，從文昌閣左後方綻射出漩渦狀金芒，其逆光照射的光影氛圍籠罩整個畫面，或許為了凸顯光影效果，這件作品的線條表現機能頗為低調，讓色彩和明暗之變化來烘托光影效果。也由於清晨的逆光表現，因而依照現場視覺經驗而降低彩度，以及景物細節之清晰度。左側翹脊者是蓬壺書院的建築體，遠景盛開鳳凰花處就是成功國小，也點出了夏日時節。當年赤崁樓之正門設在赤崁街，1960年代中期才調整到民族路。此圖同時也記錄了戰後初期赤崁樓原貌。

由於〈小宇宙〉的庭園景致特寫的成功經驗，讓蔡草如對於這類可以表徵現代化的林園景致之特寫，也產生了興趣。1962年他的紙本膠彩畫

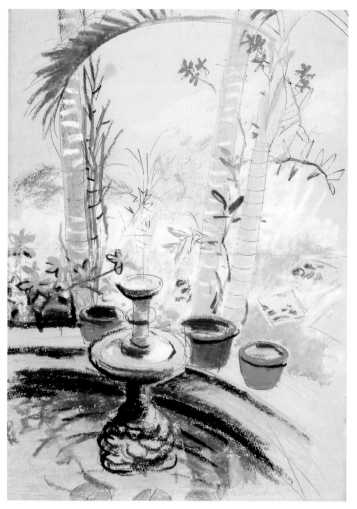

蔡草如　綠庭　1962　蠟筆
國立臺灣美術館典藏

作〈綠庭〉也是用心之作。曾任臺南第四信用合作社理事主席的邵禹銘是蔡草如的好友，其住宅座落於臺南市忠義路巷內的崇安街，1960年代初期，其宅院內具洋式噴水池的庭園造景，讓蔡草如極感興趣，遂取景特寫納入畫中（此畫另有蠟筆速寫稿，現藏於國立臺灣美術館）。

此畫以美國進口的牛皮紙為底紙，用不透明的膠彩顏料作畫。雖然其顏料並未厚塗，但畫面仍顯得厚實而典雅，顯見其用色之功力。為

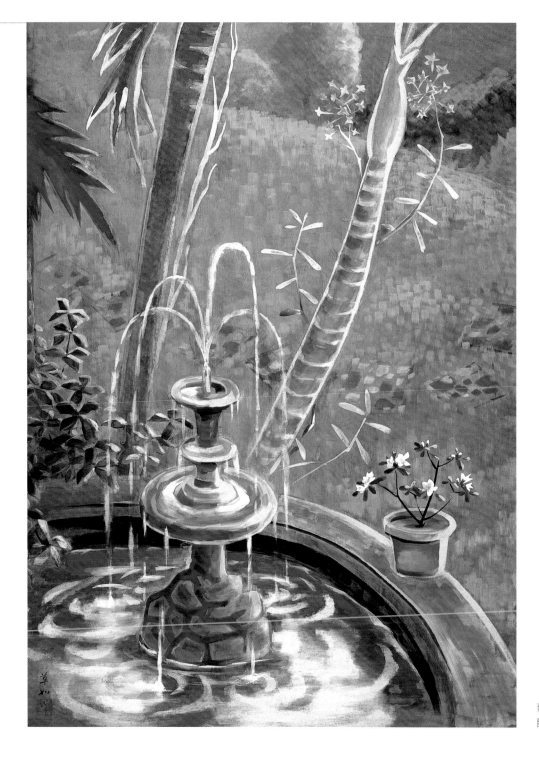

蔡草如　綠庭　1962
膠彩　110×79cm

　　了凸顯噴水池的涼意，蔡草如特別將原景的石鋪地面改畫成草地，全幅以灰沉
的草綠色為基調，色彩細膩而變化豐富，色感甚佳，與其好友陳永森（旅日名
畫家）的色調，頗有相近之意趣。噴出之細水柱分散滴落於水面，漾起陣陣漣
漪，天光水影描繪得頗為傳神，蔡草如仍然運用其拿手的逆光畫法統攝畫面氛
圍。右側池緣擺置的小盆白花，在畫面中尤其發揮了畫龍點睛的平衡作用。

取景自阿里山檜木林的〈原林新生〉畫於1965年，為了表現老檜樹之高聳矗天的高度，採取了仰角取景，甚至讓樹梢穿透畫面上緣而不見其頂。比起十一年前同樣採取仰角的〈蒼穹〉，其觀察立足點拉得更遠，因而視野也更加開闊。不同於〈蒼穹〉之清潤透明畫法，〈原林新生〉則採用較為厚實的不透明畫法，更強調色彩的層次和變化。

有別於〈綠庭〉的春意盎然，蔡草如的另一幅〈左鎮暮冬〉，則表現一種荒寒靜謐的意

境。此圖於1967年寒冬描繪臺南郊區左鎮一帶、靠近月世界惡地質的薄
暮景致，為了凸顯山地土質之白，蔡草如特於赭石底色之表層，塗上一
層白色胡粉，並藉助暗沉的藍天和樹林來產生強明有力的對比效果。構
圖雖簡潔，卻妙用S型斜線挪移空間之法，因而能發揮更大的張力。部
分枝幹因風沙的附著而罩上一層白色，連同山壁之白，有些彷彿下雪之
情景。胭脂樹和枯草的橙黃、橙紅色調，對於畫面的寒意有溫度的調節
作用。

　　整體色彩仍呈現蔡草如所擅長的用薄塗營造厚度感的手法，因而其
豪健大方，而宛如水墨的筆線趣味才得以彰顯。這件作品是以絹為基底
材，能在大開大闔的力度當中，顯見出微妙的層次感和細膩度，也堪稱
蔡草如的階段性代表作之一。

蔡草如　夏　1969
膠彩　72.7×90.9cm

相對於〈左鎮暮冬〉的荒寒，1969年蔡草如利用盛夏鳳凰花開時，以臺南孔廟為背景，畫了一幅頗能彰顯南臺灣亞熱帶氣溫下的地方色彩之膠彩畫作，名之為〈夏〉。臺南孔子廟是臺南市重要的文化地標，鳳凰花是臺南市的市花，此圖取景鳳凰花盛開時節的孔廟景致，顯得別具意義。

　　鳳凰花由火紅而橙紅、橙黃、黃橙、黃綠……之豐富色彩變化及明暗變化，色彩的表現，格外引人入勝，高彩度的表現，彰顯南臺灣盛夏的高溫。近景高聳的牌樓斑駁的白灰色調，對照高懸著「全臺首學」匾額深茶色系暗沉色調的遠景山門，營造出線透視，以及大氣透視的空間效果，也與鳳凰花之紅色系相互煥發，絢爛的鳳凰花搭配著古雅的建築

蔡草如　盛夏即景　1994　彩墨　75×68cm

蔡草如　流韻　1974
膠彩　67.2×91.4cm
國立臺灣美術館典藏

物，發揮了強明對照兼具相輔相成的效果。在在顯示出畫家運用色彩的
功力，以及別出心裁的匠心獨運。

　　1974年，他以比較理性的筆線和構圖，特寫澗谷流泉的〈流韻〉紙
本膠彩畫。目前國立臺灣美術館典藏兩幅〈流韻〉，一為膠彩、一為蠟
筆所畫。蠟筆所畫者畫於1970年，僅八開大，屬速寫稿；膠彩畫才是正
式作品，據蔡國偉指出，此圖係取景自竹崎一帶山谷竹林景致。蔡草如
以近距離俯視特寫取景，以山澗之流水為表現之畫眼。此圖之澗谷流泉
取景角度略近於1949年的〈草嶺潭激流〉，但增加近景大竹叢，以增景
深效果。近景用中鋒禿筆雙鉤描畫竹幹、竹葉和竹筍，與山石和山壁之
勾勒線條相當一致，樸厚而穩實。全畫以黃褐色系統調，整體感頗為厚

蔡草如　流韻　1970
蠟筆　26×37cm
國立臺灣美術館典藏

實而典雅。中景溪潤流水潺潺有聲，水的流動感表現得相當傳神，動盪
的水面隱約映照著竹影，虛實變化頗富韻致，為畫面添增生意和動能。
竹竿、石頭和水面營造出逆照的光影效果，也別具用心。相形於〈草嶺
潭〉，可以看出其畫風明顯的變革之發展軌跡。

▋七十以後畫境再創高峰

　　1988年，時值七十歲的蔡草如，畫了一幅極具挑戰性兼具特殊民俗
意義的〈萬家燈火〉(P.70、71)。「作（建）醮」是臺灣民間重要的宗教活
動，其主旨包含著祈神酬恩、施鬼祭魂，以至於祈求風調雨順、國泰民

安等，其儀式又隨著不同地區而不盡相同。此圖係取景自臺南關廟建醮之夜景遠眺，當年大廟建醮時，家家戶戶依慣例都得「豎燈篙」，以祈求平安。

這張畫係根據三十年前（1958）的素描稿所繪製，據蔡國偉透露，當年他父親從該社區對面樓上往下俯眺取景，諸多燈篙所懸掛的黃色圓形燈籠，每一盞燈則代表一個男丁。從畫面中可見各燈篙上燈籠遍布，顯示出當時當地人丁之旺盛。夜景中的柔和燈光效果，一向是畫家具挑戰性的題材，在傳統水墨畫中更是罕見。

[跨頁圖]
蔡草如　萬家燈火　1988
膠彩　57×70cm

[下圖]
蔡草如　萬家燈火　1958
鉛筆　25.7×35.5cm

蔡草如　高雄縣六龜十八羅漢山
彩墨　26×36cm

蔡草如　高雄縣六龜十八羅漢山
簽字筆、蠟筆　26×40cm

蔡草如這件膠彩作品畫得宛如水墨畫一般，將夜涼如水的夜空下，萬家
燈火，靜謐之中隱含著熱鬧之微妙氣氛，掌握得恰到好處，也記錄了關
廟地區建醮夜景之特殊景致。

　　1990年代中期，蔡草如畫了兩幅畫風相近，卻又極具對比性的

蔡草如 焰 1997 膠彩
71.2×134.7cm
國立臺灣美術館典藏

膠彩風景畫作，其一是1994年的〈月世界〉（P.74、75），另一則為1997年的〈焰〉。高雄市燕巢區月世界和臺南郊區左鎮之類的惡地質，常為晚近臺灣畫家們取材之景點，蔡草如也曾嘗試用不同材質畫過不少相關題材作品，其早年多比較詳細地交待山體塊面結構，以及脈絡和肌理，晚年則加入較多的個人主觀意見。此畫以大幅面作近於半抽象的精簡，橙黃色的山體明度甚高，與深藍色系的天幕及接近黑色卻又富透明感的水面形成強烈的對比，天邊一彎新月，與夜空之雲彩、山腰之嵐氣和水面的倒影等，營造出沉靜幽寂的意境，煥發出相當之張力。

〈焰〉是取材於高雄六龜區的十八羅漢山，這件膠彩畫作，其構圖及山體塊面結構之理念與〈月世界〉有相近之處，而更為複雜些，但色調和氛圍上則形成強烈對比。

1997年，蔡草如攝於高雄六龜十八羅漢山前。

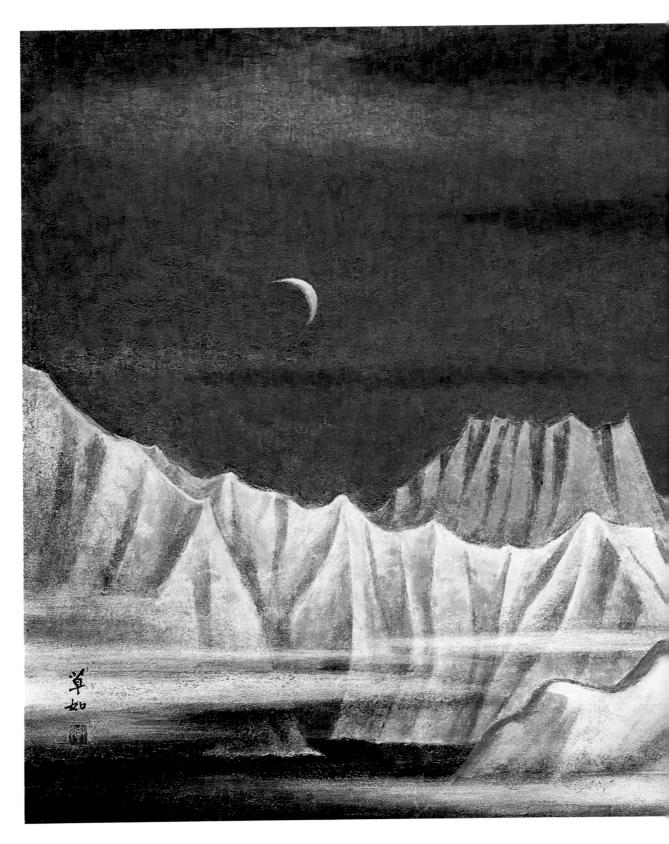

[左頁跨圖] 蔡草如　月世界　1994　膠彩　72.7×90.9cm
[上圖] 蔡草如　月世界　1994　簽字筆　素描
[下圖] 蔡草如　月世界　1961　蠟筆　29×19.7cm

蔡草如　秋塘　1996　膠彩
72.7×90.9cm

[右頁圖]
蔡草如　山村即景　1970
彩墨　90.7×53.5cm
國立臺灣美術館典藏

其山體宛如燒紅之鐵塊般的色彩，天空則宛如火山噴發又遇強風吹襲，而呈現出一種騷動不安而炙熱強烈的超現實意境。當年蔡國偉陪著父親至十八羅漢山對岸取景，在家裡也看他在繪製成膠彩作品之過程中，嘗試還原該景早年尚未綠化前所顯露之惡地質景象。完成之後，有天早晨蔡草如突然心血來潮，將天空及主色調調整如目前所見之樣貌，說是來自夢境的靈感。

　　此外，他於1996年所畫的〈秋塘〉裡頭，頗不尋常的神祕色彩和光影氛圍之營造，也同樣來自夢境的催化。這種藉助夢境所作的大膽變革的心象表現之嘗試，發生在已年近八旬的蔡草如身上，顯現出畫家不受

77

[上圖]

蔡草如　群　1991　膠彩
81×166cm

[左下圖]

蔡草如　水牛　1974　鉛筆

[右下圖]

蔡草如　水牛　1951　水墨
19.7×27.4cm

年紀囿限的求變之心。

　　牛是早年農業社會的臺灣到處可見的家畜，由於牛耕田載物，耐苦負重，終其一生奉獻農家，甚至老邁而無法耕作之後，全身都還有經濟價值，是以早年老一輩農家出身者不忍食牛肉。蔡草如家中雖不務農，但習慣到處寫生的他，自然也常畫牛，同時對牛也有很深的感情。

　　檢視其歷年畫作，不論水墨、膠彩，還是民俗畫等，以牛為題材之畫作，精彩的作品不少。1949年的〈菜圃景色〉（P.47）是以黃牛為點景

蔡草如　滿載　1987
膠彩　121×90cm

的傑作，至於其特寫水牛的膠彩畫作品，1991年以五頭水牛非常悠閒地
戲水於夕照下的〈群〉，也頗具代表性。〈群〉的造型嚴謹，精簡而有
力，構圖單純而富有變化，用擬人化的手法賦予每一頭牛不同的性情與
心境，牛背和水面上對於夕陽餘暉的逆光表現相當精采，第三頭牛仰起
了頭，似乎在凝視著即將日落大地的斜陽，格外帶動了畫面的生氣，讓
整幅畫更富有生命力。

　　1987年的〈滿載〉，所畫拖負著載滿藤、竹器牛車的白牛，乃取材
自菲律賓所見的風物景致。類似之畫面，在半個世紀以前的臺灣也曾出
現過。不同之處只在於牛隻的品種和駕馭牛車的販者的穿著略有區別。
在表現手法上不同於1991年的〈群〉之不透明的厚實肌理色塊表現手
法，1987年的〈滿載〉則比較偏向於線條表現機能的發揮，為了彰顯線
條趣味，除了白牛和地面部分摻用不透明畫法之外，畫面大部分仍偏向
於透明畫法。

蔡草如　幽性樂天和　1975
彩墨　65.1×87.5cm
國立臺灣美術館典藏

　　蔡草如發揮其一貫扎實的素描功力，將過度超載而層層堆疊的各式藤、竹器，以及白牛、牛車和車伕之間的關係和層次感，處理得相當自然而且細膩，地面和背景刪繁就簡，讓主題更加凸顯。和〈群〉相同的橙黃色系基調，以及略帶夢幻的氛圍之營造，在生活化的客觀描繪當中，也融入了相當程度主觀的文學意境。

　　勤於寫生的蔡草如，對於較有感覺（情）的題材，常會反覆嘗試運用不同材質、不同手法重新繪製。1995年所畫的紙本膠彩〈採麻忙〉即為其例。

　　此一採收苧麻的場景，主要取材自位於永康區大灣的麻園，蔡草如曾多次以不同材質繪製。最早的一張係於1961年以簽字筆和黑色油性筆現場速寫，之後再用蠟筆著色（此畫現藏國立臺灣美術館）；其後於1967年用水墨繪製正式作品，於該年以評審委員身分在第22屆全省美展中展出（目前由家屬收藏）。此作係1995年蔡草如以膠彩重新繪製，是完成度最高的一件。從畫家多次嘗試以不同材質重繪，顯示蔡草如對此一場景的親切感。採麻工人的動作姿態相當傳神，麻葉的風動感、葉頂和

蔡草如以採麻為主題的速寫作品，現藏於國立臺灣美術館。

蔡草如　採麻忙　1995
膠彩　90.9×72.7cm

雲朵上的微妙光影表現，以及空間結構之安排，都非常用心。左側竹竿
上端綁著一把洋傘用來遮陽，也是當年田裡常見的景象。中景透過麻莖
隱約窺得遠景之空間處理，對於畫面虛實節奏之營造，頗有加分作用。

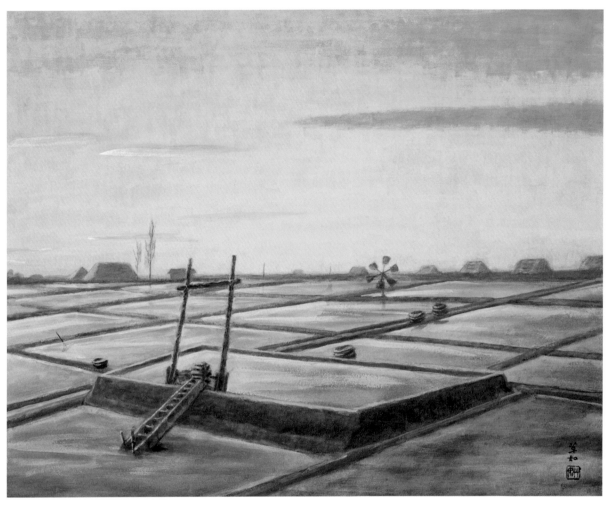

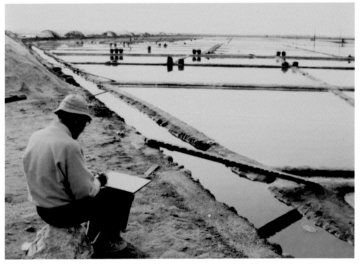

[上圖] 蔡草如　餘暉　1996　膠彩　71.5×89.7cm　國立臺灣美術館典藏
[下圖] 1996年，蔡草如於鹽田寫生情景。

蔡草如在邁入老年以後，對於生長環境隨著時代之日新月異不斷改變的景況頗有感觸，因而往往有積極描繪紀錄，以保存即將消逝的景象之念頭。1996年〈餘暉〉之繪製，主要也基於如是之動機。

此圖的描繪場景係在臺南市安南區，當時濱海地區布滿鹽田，其後改建成為臺南科工區，據蔡國偉

表示，當年蔡草如有感於該處鹽田即將因改建為科工區而消逝，遂專程前往描繪，記錄此一場景，以茲留念。蔡草如係採定點廣角取景方式眺望鹽田，黃昏薄暮也隱喻著長久以來生產食鹽以供應民生所需的鹽田，即將功成身退走入歷史。蔡草如將地平線設定在略低於畫面中央之高度，留出較為大片的天空，構圖簡潔有力，頗具現代感。橙黃色的落照餘暉籠罩下，色彩在統調之中兼具微妙的變化。落照的光影表現得相當細膩而優雅。

　　1997年蔡草如以膠彩繪寫〈養鴨人家〉，是以略帶俯視角度廣角取景，視覺動線從左下角的鴨寮、養鴨女，經過水面的兩排鴨群，帶引到

[上圖]
蔡草如　養鴨人家　1997
膠彩　72.7×90.9cm

[下圖]
蔡草如　養鴨人家　水墨

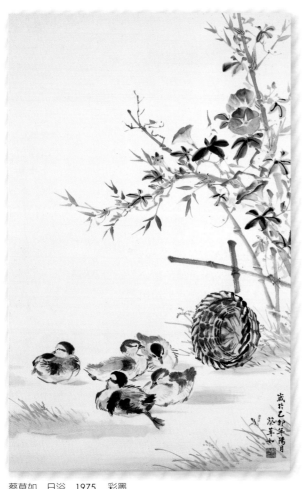

蔡草如　日浴　1975　彩墨
95×60.5cm

降龍素描草圖

戴斗笠撐著竹筏的養鴨人，構圖嚴謹而富於變化，在水面游動的鴨群極為生動，非常富於本土氣息。此外，他也另畫了一幅未標示年款的水墨畫〈養鴨人家〉，取景相近而構圖略作微調，均屬上乘之作。

　　膠彩畫是蔡草如純藝術創作的主軸，然而同樣擁有傑出民俗彩繪畫師身分的他，在其膠彩畫創作當中，也曾經以廟宇道釋畫的傳統民俗題材入畫。其中，1987年的〈降龍〉及1998年的〈伏虎〉（P.86）是典型的例子。〈降龍〉取材於十八羅漢中降龍尊者的「咒龍歸鉢」之情節，畫面採斜對構圖以營造動勢，降龍尊者於左下側，左手持鉢高舉，右手彎肘，手指緊捏著龍珠，用來吸引龍的注意，同時也抬起頭，眼神緊盯著畫面右上角的惡龍，呈現千鈞一髮的對峙狀態，在特意壓低地平線所留下的大片天空，龍身多處弧形彎轉如靈蛇，呼應到尊者高舉的左臂，以至於畫面左下方的右膝，形成無數或大或小連續 S 形的斜線動勢節奏感，強化龍俯衝而下之氣勢。雲湧風襲，更增惡龍之攻勢。蔡草如發揮其一貫嚴謹的造形和構圖，以至於空間結構之具體化，其間顏色的妙用，有別於一般民俗彩繪的高彩度色彩，氣氛的營造頗見功力。尊者頭部後面加一輪昊光，則為其個人的造形特色之一。

　　相對於〈降龍〉之靈動和緊張氣氛，〈伏虎〉則運用三角形構圖而呈現沉穩之畫面，尊者之姿態和神情氣勢，沉穩如山，猛虎在尊者的法力馴服之下，似通人性而顯得格外溫馴，尊者和老虎神情和姿態之呼應關係相當傳神。迎風飛舞的藤蔓和雜草雖屬細節，卻處理得相當生動自然，在在展現其嚴謹的造形功力及豐

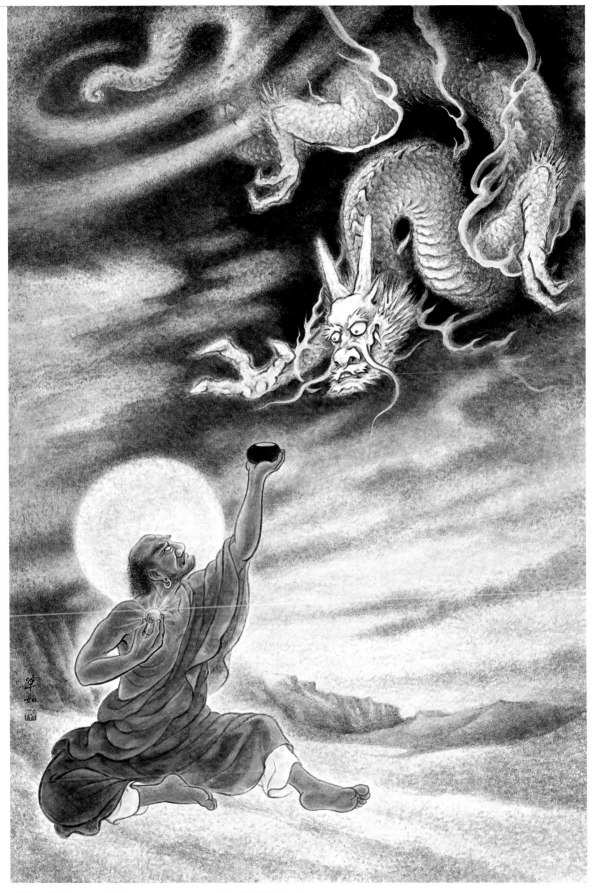

蔡草如　降龍　1987　膠彩　128.8×88.2cm　國立臺灣美術館典藏

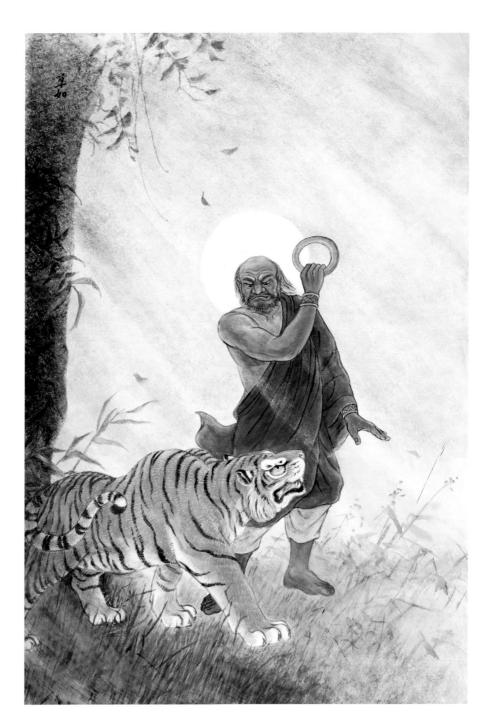

蔡草如　伏虎　1998　膠彩
130.8×87.9cm
國立臺灣美術館典藏

富的色感層次。

　　〈降龍〉和〈伏虎〉雖屬常民藝術的民俗題材，兩畫創作時間相隔
十一年，但在尺寸題材、畫風上則相當一致，應是有意繪製成套的同一

蔡草如　羅漢圖　1993
彩墨　120×212cm

系列作品。蔡草如卻以精緻藝術嚴謹態度去經營，使兩畫均展現出優質
的畫境，因而別具「俗中見雅」的另類畫趣。

　　蔡草如作畫一向抱持著嚴謹的態度，尤其對於其創作主軸的膠彩畫
更是如此。平時外出常攜帶速寫本，只要有感覺就畫下來，如同記日記
一般，甚至承繪廟宇彩繪時也不例外，其表弟陳壽彝後來也由民俗彩繪
走向純藝術的寫生創作膠彩畫，也是受到蔡草如的感染和指導。據他的
畫友顏長裕醫生接受國立歷史博物館採訪時，提到蔡草如歷年的寫生簿
幾十、上百本，堆疊起來幾乎有等身高。每一次要繪製一張正式作品之
前，不但先作了不少速寫，而且也「一定把所有的資料都找得很齊全，
他的構思、取材，必須是獨特、前所未有，要採用什麼色系，也必須先
規劃完成後，才開始動筆。所以蔡老師畫一張膠彩畫都要一個月以上才
畫得完。……老師到了八十歲左右，每作一張畫，幾乎都生一場大病；
他作畫的嚴謹沒有幾人能及。雖然老師的畫供不應求，但他絕不會為了
多賺一點錢，潦潦草草，趕快畫一畫，交差了事。」

淡泊、謙和、篤實的長者風範

　　蔡草如天性淡泊，對於身外之物看得很淡，其早年繪製廟宇彩繪及民俗畫等，曾署以「草亭」之字號，以明其志在山林之個性。其後改用「朝窗」或「朝窗假居」之字號。他從出生以來就居住在租賃的人和街45號的舊式小民宅，其作畫的斗室空間極為侷促而克難；後來在藝界逐漸嶄露頭角，遂遷入隔鄰的人和街47號，工作室比起原來較為寬敞，但仍是租賃，由於房子是借住的，是以名之為「假居」。從小養成晚睡早起習慣的他，往往天剛亮就馬上起床，然後迎著窗外晨曦隨即濡筆作畫，而他也一向喜歡光線，因而名之為「朝窗」。

　　雖然蔡草如在戰後初期即已成名，然而母親陳明花女士始終堅持要等存夠足額的錢才買屋，不希望他借貸買厝。由於臺灣房地產漲幅甚快，加上蔡草如有其理想的堅持，不會為了快速賺錢而放棄理想，因而一直到母親作古過了十多年後，才買地自建，於1976年元月，五十八歲時終於遷入北園街的自建洋房。雖然如此，但他並未因此而放棄「朝窗假居」的字號。據其說法，人生在世猶如過客一般，縱使擁有自己的房子，往生以後一樣是無法帶走。換句話說，人生在世不管住什麼房子，也同樣只是暫時借住之意，展現出他看淡「身外之物」的淡泊性情。

八十歲左右時的蔡草如身影。

　　能將自己的畫室齋名署為「朝窗假居」的蔡草如，自然也從不會在金錢方面斤斤計較。他的作畫筆潤基本上以受託製作的工作量為其依據，但也往往會考慮委託者經濟能力而頗具人情味地有所權宜。他常對家人說：對方很有誠意但財力不是那麼好時，我們更是要盡量給他們畫得物超所值。雖然家計擔子沉重，但他總是先為委託者著想，

1976年，蔡草如於彰化縣王功媽祖廟繪製石版畫。

寧可自己吃點兒虧，以負責任的踏實態度回饋提供其經濟來源的委託者。

　　曾經在支援其他畫師彩繪廟宇時，他所負責繪製的部分僅只二十萬元的預算，邀畫的畫師考量蔡草如在畫壇上的分量重、地位高，希望他只要在一個星期以內完成即可。這種要求自然不被踏實的、負責任的蔡草如所接受，仍然堅持依照自己的步調，畫到自己覺得滿意為止。結果完成後的時間遠超過一個星期，反而引起那邀畫匠師的抱怨，怪他破壞行情，害大家不得不陪他畫這麼久等等。當然，對於這類敷衍了事而不

1980年，蔡草如赴日本熊本縣拜訪小學時代恩師松下惠夫婦。

負責任的同行，往後再來邀畫時，蔡草如則以「另有其他任務在身，不方便」的理由予以婉拒。

1980年代初期，臺南市立文化中心演藝廳巨幕的圖飾，主事者建議直接委託德高望重的蔡草如設計草圖，頗獲蘇南成市長之認可，不料卻為蔡草如所婉拒。認為宜透過公募之徵選以昭公信，蘇市長則以時間緊

蔡草如
雅樂和鳴・有鳳來儀　1984
膠彩　1000×2000cm

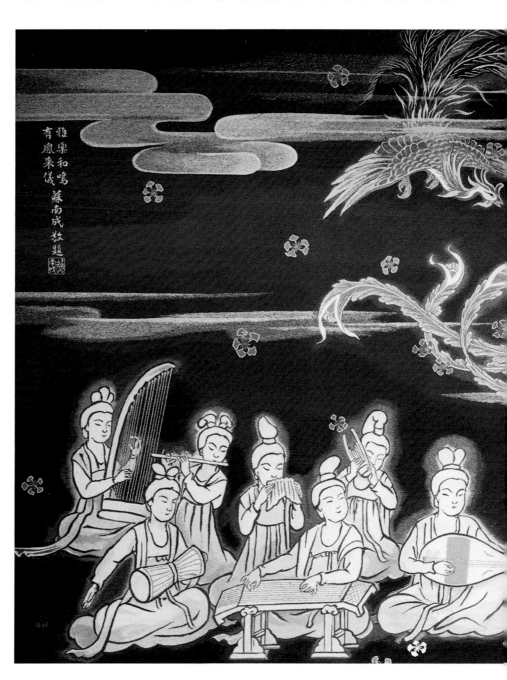

迫為由，誠摯邀請他接受此一任務。最後蔡草如在堅持不接受任何酬勞之前提下，才勉強答應，並以紙本線描膠彩繪製了〈雅樂和鳴·有鳳來儀〉一畫來呼應演藝廳之人文精神。蔡草如取材自唐明皇引領宮廷男女樂師合奏之場景，據說為了繪製此畫，他特別費心考證盛唐時期之樂師服飾和樂器造型。為增加畫面之浪漫氣氛，在上空加上一對盤旋飛翔的

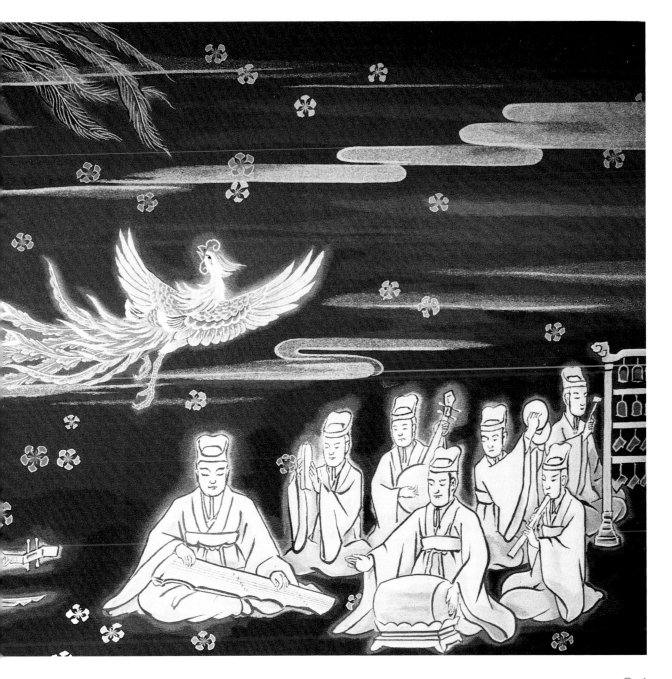

彩鳳，以及大和繪樣式的流動祥雲，滿天又陸續飄落府城市花——鳳凰花，與合奏樂音之旋律相互呼應。在寶藍底色上，描金賦彩，格外顯得莊嚴又典雅。

　　蔡草如原稿係膠彩紙本，僅全開棉紙大小，現由其家屬收藏，此布幕係送日本織造公司專業織造，高度保存了蔡草如原作之精神，是他以生活化呈現之一件特殊作品。從這件事也顯現其淡泊、謙和的人格特質和氣度。

　　據蔡國偉憶及，有一回蔡草如接受客戶委託，繪製了一幅特寫中南部名勝景點，寬12尺、高5尺宣紙的丈二橫式巨幅山水畫。在該畫即將完成之際，適巧有位學生來訪，開門之際，帶進了一陣風吹襲，將案上之

蔡草如　蜈蜞潭民家　1962
膠彩　39×46cm

蔡草如　漢拓　1966
膠彩　54×89.8cm
國立臺灣美術館典藏

畫掀起弄破了。依照一般的裝裱經驗，只需請裱畫店細心裱褙起來，應該不容易看出痕跡。但蔡草如卻堅持花了相當長的一段時間重新再畫一張交件，以表示對客戶的敬重，以及負責任的態度。目前其家屬仍保存著這幅略有破損卻已完成八、九成的巨幅畫作原稿，瞭解其故事背景後，令人對於這位篤實的畫壇前輩肅然起敬。

　　蔡草如隨和而好客，因而「朝窗假居」雖不寬敞，但經常有不少朋友來聊天，甚至經常座無虛席。大家在開講時，蔡草如遇到趕工作進度時，往往邊畫邊聊，絲毫不受影響，顯見其定力之深厚；有時工作較不緊湊，也會收起畫來陪著大家一起聊天，等到大家都離開回家了，再關起門來繼續工作到深夜一兩點左右才收筆休息。前來聊天的朋友，身分職業相當多元，他們都很喜歡蔡草如的隨和、友善、謙虛而有禮，以及真誠而不造作的個性。在戒嚴時期，經常性不分日夜的人群聚會，往往會引起情治單位的注意，顧慮是否有些什麼政治性的商議情事，因而曾經安排一位通曉詩文的左姓雅士，也製造一偶然機會而成為開講聊天的常客之一，經一段時間深入瞭解之後，發現毫無不妥之情事，後來也放下任務包袱，與大家開懷暢聊。然而由於其外省籍的鄉音過重，有些人比較無法聽懂他所講的話，後來也就逐漸淡出該處聚會了。由於蔡草如的人格魅力，讓他與所居住的人和街名實相符。

四、南臺水墨寫生畫的
重要導師

戰後初期，臺灣的水墨畫界之傳習，普遍重視先臨仿古人和時師方面，深扎筆墨根基之後，再逐漸觀察自然、間接寫生，而追求自我畫風；蔡草如在臺南倡導直接面對實景實物進行水墨寫生，因而帶出一股有別於北、中部水墨畫界的南臺水墨畫風來。

[右頁圖]
蔡草如　月夜　1970　彩墨　67×34cm

[下圖]
1968年，蔡草如（蹲者）與臺南市國畫研究會同仁於臺南孔廟舉辦寫生活動時留影。

明月自古無私照
人在異邦更思鄉

莘如寫

95

籌組「臺南市國畫研究會」

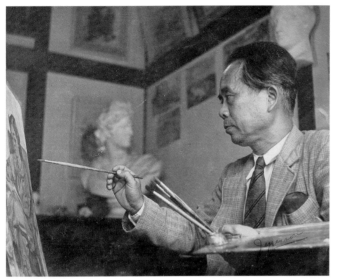

蔡草如在畫壇大放異彩的1950年代，正值戰後臺灣畫會結社開始復甦並很快地進入蓬勃發展的時期。1952年，具留日背景且曾赴大陸大學校院任教的前輩西畫家郭柏川，邀集臺南西畫界人士組成「南美會」，藉定期切磋研討、舉辦展覽以帶動美術風氣。到了第3屆（1954）南美會成立國畫部，在省展和臺陽展中戰績輝煌的蔡草如，以及日治末期府展中曾經獲獎的陳永新、薛萬棟等人，自然成為其延攬入會的主要對象，因而成為南美會最早一批國畫類會員。同一年稍晚，具有留日旅法背景的前輩西畫家劉啟祥，其所領導的高雄美術研究會（簡稱「高美

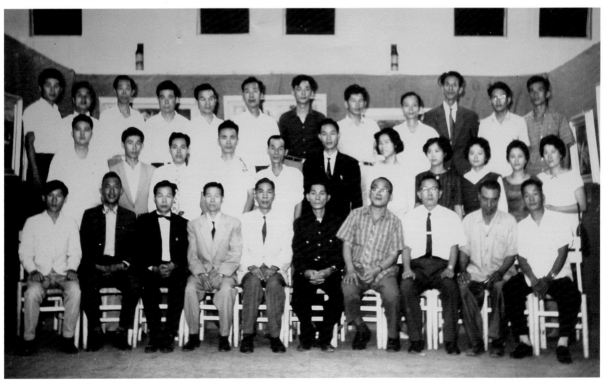

會」）與南美會，以及嘉義春萌畫會（林玉山所領導）、青辰會（陳澄波弟子所組成）之間取得共識，自1953年起，逐年依序由高雄、臺南、嘉義三個市輪流主辦跨縣市的南部美術展覽會（簡稱「南部展」）。個性隨和的蔡草如自然樂意參與這種深具切磋觀摩意義的跨美術社團，以及跨縣市的展覽活動，因此從第1屆南部展開始，連續五年都送件參與。其後南部展的幾個美術社團之間，產生理念相互鑿枘的分歧現象，因而停辦了三年，到了1961年才以劉啟祥的高美會為主軸，邀請嘉義以南迄於屏東的美術界人士，正式成立「臺灣南部美術協會」（簡稱「南部美協」）。

劉啟祥尤其力邀當時南臺灣美術界參展成績極為亮眼，而且已然晉升為省展評審委員的蔡草如入會，個性隨和的蔡草如當下自然也就爽快答應了。殊料後來南美會會長郭柏川，堅持反對南美會會員參加南美會以外的其他民間美術社團，為了避免雙方困擾起見，他於1961年退出南美會，同為南美會國畫部成員中與蔡草如交情頗深的陳永新和薛萬棟，也

1962年，第7屆南部美展全體會員合影（第二排右3為蔡草如）。

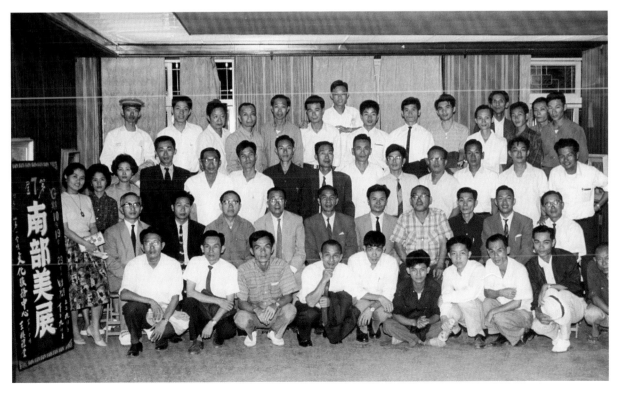

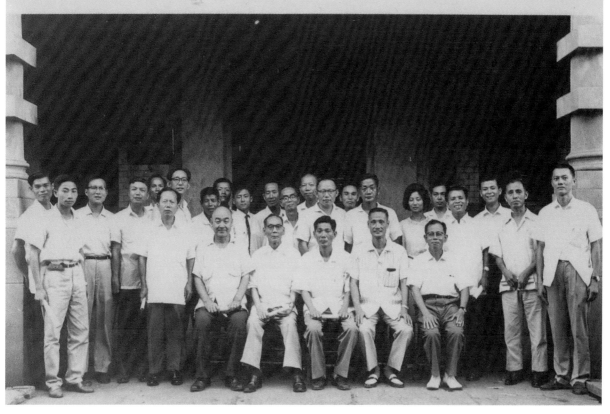

臺南市國畫研究會成立大會合
影紀念（前排坐者右3為蔡草
如）。

隨著蔡草如一起退出南美會。

　　退出南美會以後，不少藝文界友人鼓勵蔡草如邀集臺南國畫和書
法界的同道，組織一個以書畫藝術為特色的美術社團，遂於1964年成
立「臺南市國畫研究會」，並正式向政府立案，蔡草如由於輝煌的畫歷
及謙和的個性，很自然地被公推為首任理事長。創始會員二十多人，包
括黃靜山、陳永新、薛萬棟、潘麗水、潘瀛州、陳雪山、陳壽彝等國畫
家，以及蘇子傑、蘇太湖、林草香等書法家。此外，特別邀請蔡草如的
啟蒙恩師陳玉峰，以及與陳玉峰齊名的潘春源，和由大陸渡臺的國畫名
家李金玉，熱心文化藝術的社會賢達邵禹銘、鄭景仁、侯益卿等人擔任
顧問。首屆會員展於當年3月25日在臺南市第四信用合作社禮堂展出，在
當時稱得上是南臺灣極具代表性的書畫藝術社團，可惜陳玉峰在展出的

前幾天因肝疾而去世。

　　雖然與陳玉峰並稱為日治時期和戰後初期臺南府城兩大廟宇彩繪名師的潘春源，曾經六度入選於日治時期的臺展，對照之下，陳玉峰對於這類純藝術政府公辦美展則始終不感興趣。一輩子未曾參加過日治時期的臺、府展，以及戰後的省展。在戰後初期，蔡草如跟隨他承繪廟宇彩繪時期，每逢蔡草如有時為了準備省展、臺陽展作品而常向他請假，因而加重陳玉峰的工作量時，總是讓陳玉峰氣得碎碎念；其後跟隨他學習廟宇彩繪的長子陳壽彞，也受到蔡草如的感染而在從事廟宇彩繪的空檔，常拿著速寫本隨時寫生，甚至跟著蔡草如畫純藝術的膠彩畫參加省展，初時讓陳玉峰頗感不以為然；期間蔡草如也曾試著邀請陳玉峰一起參觀省展，這位民俗繪畫名師也堅持不願前往。到了陳玉峰晚年時，其態度才逐漸有所調整。當1964年蔡草如籌組臺南市國畫研究會，專程邀請舅舅擔任顧問時，陳玉峰當下則二話不說地爽快答應了，表現了支持的立場。

1964年，第1屆國風畫展全體會員與顧問合影（前排右2為蔡草如，右4為顧問邵禹銘）。

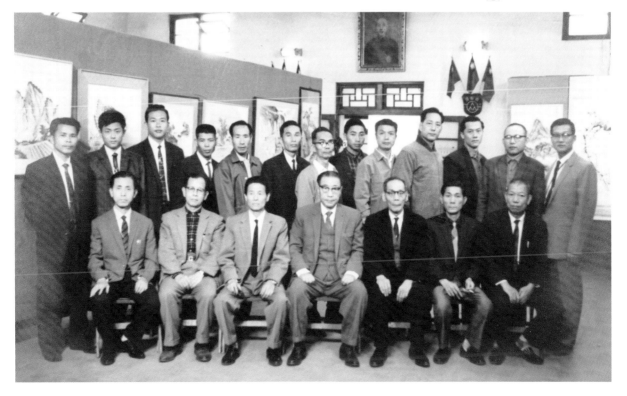

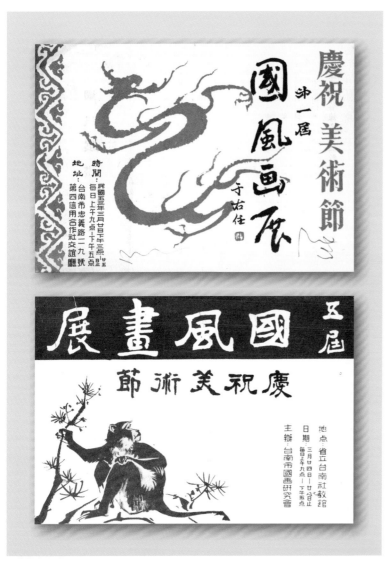

由於透過李金玉顧問的關係，獲得當代草聖于右任以郵寄賜贈「國風畫會」之墨寶，自此遂以「國風畫展」為展出之名稱，甚至社團名稱也通用「國風畫會」。其後，接受戰後臺灣書畫教育體系培育而出的第二、第三代以降之傑出書畫界人士，如張添原、蔡茂松、羅振賢、楊智雄、王國和、張伸熙、黃宗義、張松年、張松元、吳榮富、陳淑嬌、蔡清河、蘇友泉、董福強、陳炳宏、吳繼濤等人陸續入會，迄今已超過半個世紀，會員已近六十人，包含老、中、青三代。為擴大參與起見，國風畫會創會初期採會員展與公募（徵件審查）並行制，大約舉辦過十多屆公募徵件，其後各種書畫競賽漸多，為避免過於重疊起見，遂經公議而停辦公募展部分。

臺南市國畫研究會主要以水墨畫為表現的材質，其早期會員中，有不少人在繪畫方面受到蔡草如的指導和啟發，包括顧問鄭景仁，以及邵泰源、

許朝森、陳壽彝、林沂水、楊智雄、柯武鐘、李泰德、蔡國偉、田丁明等會員。因此，該畫會在某種程度上，隱然具有一種以蔡草如為核心的所謂導師型之繪畫研習組織的性質。

▎帶動南臺現場寫生水墨畫風氣

一向重視對著自然觀察寫生的蔡草如，也將寫生作畫風氣帶入其畫會中，因而經常辦理室內和室外之寫生活動。同時也藉著寫生活動的當場示範，讓會員們有觀摩的機會。他的學生楊智雄（後來也曾任該畫會理事長）在接受國立歷史博物館採訪時憶及，自己初次跟隨臺南市國畫研究會到烏山頭寫生。親眼目睹蔡草如：「那一天他總共畫六張（畫），除了一張水牛之外，五張風景，五張五個手法，五種氛圍都不一樣，這

[左頁上圖]
第1屆國風書畫展請柬。
第5屆國風畫展請柬。

[左頁下圖]
1990年，臺南市國畫研究會舉辦戶外寫生觀摩會，蔡草如（左）與同仁吳昱青攝於阿里山塔山前。

1964年7月，臺南市國畫研究會在烏山頭的寫生會。

1964年8月蔡草如參加寫生會，同仁於億載金城前合影。

[右頁上圖]
1966年8月，蔡草如參加寫生觀摩會的活動情景。

[右頁下圖]
蔡草如　岳浪　1961
彩墨　26×37cm
國立臺灣美術館典藏

裡面（畫集中）有幾張。他在那邊看大自然會聯想到怎樣來表現它，要呈現怎麼樣的感覺，他內心有篤定的一個企圖、想法，一天裡面有那麼大的轉變，很難想像，……他五張惡地形，五個風格，很好玩耶！……那天他所畫的一幅標為〈岳浪〉的，曾表示寫生時，感受到層層綿延的山勢，有如洶湧的波濤迎面而來，他試圖將那種感受形諸筆端。」

　　由於他親自帶著大家面對實景取材寫生，並現身說法，在他潛移默化之下，使得寫生自然成為臺南市國畫研究會的畫風特質，而有別於其他多數水墨藝術社團。

　　此外，楊智雄也提到，蔡草如主持該畫會三十年，每逢「開展覽的時候，他一個人要去負責指導十幾個人，甚至還要提供畫稿、修改種種，付出很大，他無怨無悔這樣做。」從這段描述，可以顯見他在畫會中的指導者地位，以及為了維持畫會展出之品質形象，有著很高

的使命感。到了每逢展覽即將結束的最後一天。會員們也都習慣要求蔡草如給予講評。當蔡草如講評時，不論是任何不起眼的畫作，他往往會先找出其中優點給予鼓勵幾句，用以增強該作者的信心；如果會員進一步要求他指正缺點時，他往往最多只說「這邊如果怎麼樣，不知道會不會比較好？」而不是武斷地直接教會員如何地改，這種對於被指導者的尊重態度，同時也讓對方能自我檢視思辨的指導精神，展現其一貫謙和的長者之風。

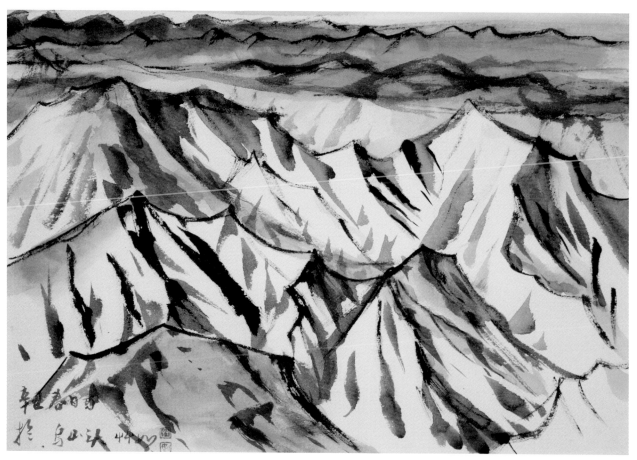

蔡草如在省展和臺陽美展叱吒風雲的戰後初期，其畫作中往往兼用膠彩和水墨，因而很難以水墨和膠彩之單一材質來加以界定區分。大約從1958年左右，其水墨和膠彩分流發展之後，其水墨畫風格也就更加清晰。在公開發表的正式作品中，1959年第14屆省展的〈靖波門〉，恰好與前一年於省展發表的〈曙光〉（P.58下圖）形成強烈的對照。

靖波門又名小西門，建於乾隆年間，門額上題「靖波門」，內門刻「小西門」，原址位於臺南市西門路和府前路的交叉點附近。1960年代末期，由於道路拓寬而遷移，目前安置於國立成功大學光復校區內。此一景點蔡草如曾多次前往速寫，同時也畫過相近構圖的幾件正式水墨作品。此畫為蔡草如以免審查身分，參加第14屆全省美展國畫部的作品（翌年蔡草如即升任評審委員）。此圖用筆雋爽流利，墨韻清潤而富於節奏感，點景人物有閒聊候客的三輪車伕，以及各類工作中的市井小民，勾畫簡練而傳神，極為生動有趣，為畫面增添不少生意。全畫筆簡而意全，

[右頁上圖]
蔡草如　靖波門　1959
水墨　60.2×90.3cm
國立臺灣美術館典藏

[右頁下圖]
蔡草如　小西門　1962
彩墨　34×44cm

蔡草如　府城靖波門
1984　彩墨　69×135cm

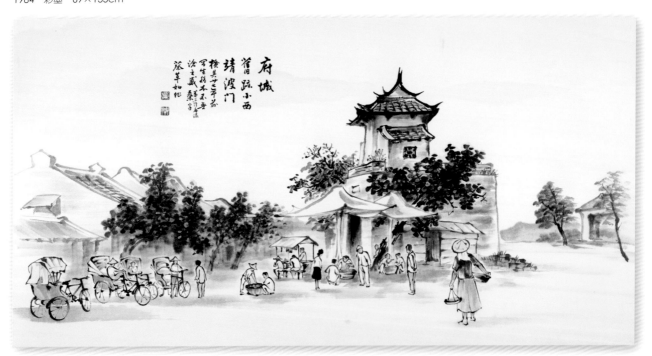

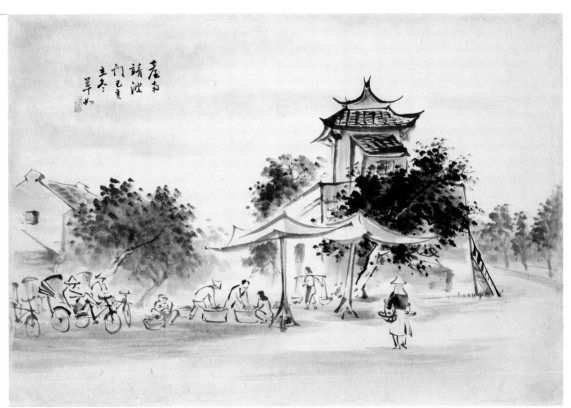

105

空靈而自然，是蔡草如此一系列作品中頗具代表性的一件。相形於其第13屆省展獲首獎的〈曙光〉，呈現一疏一密的強烈對比。其一水墨空靈，另一則密實重彩。正好形成兩種迥然異趣的分流發展導向，但是並皆佳妙，都稱得上是蔡草如分屬水墨和膠彩畫的兩件階段性重要代表作。

▌以水墨寫生記錄雪泥鴻爪

　　1970年，蔡草如應聘前往泰國徐氏宗祠製作民俗畫，其緣由是主司徐氏宗祠的修建者，曾經來臺到處觀摩寺廟，正巧在日月潭文武廟看到了蔡草如所作之壁畫而深為欣賞，經輾轉打聽，才找到了蔡草如，遂禮聘他專程前往泰國參與壁畫之繪製。然而蔡草如自然藉此出國之

[右頁上圖]
蔡草如　湄江佛寺　1970
簽字筆　25×37cm

[右頁下圖]
蔡草如　佛塔舊蹟　1970
簽字筆、水彩　18×25cm

蔡草如　曼谷大理石佛寺
1970　彩墨　60.7×88cm
國立臺灣美術館典藏

表題 バンパイン

蔡草如　水鄉　1971
彩墨　65.5×89cm
國立臺灣美術館典藏

[右頁上圖]
蔡草如　湄江夕照　1971
彩墨　60×88cm
國立臺灣美術館典藏

[右頁下圖]
蔡草如　貴子母舊跡　1970
水彩　38×54cm

便，順道繪製了一批旅遊寫生稿，返國後陸續畫成正式畫作，其中1970年的泰國〈貴子母舊跡〉是現場彩墨速寫稿，1971年的〈水鄉〉、〈湄江夕照〉等，則是返臺之後根據素描稿所繪製的水墨畫作。其中〈湄江夕照〉主要取材自湄南河畔夕陽餘暉下的鄭王塔，主要採沒骨小寫意手法，筆墨雋爽俐落，為了營造夕陽氛圍，蔡草如特意用淺黃色宣紙為基底材，並拉低地平線以凸顯鄭王塔之高聳。夕照逆光下的鄭王塔、林木，以至於河面、船隻等，光影氛圍詮釋得相當到位，畫幅雖然不大，卻頗具分量。由於出自寫生，技法直接從大自然的觀察中提煉而來，因而顯得相當自然而毫不矯情，有「無意於佳乃佳」的天趣。

在泰國，蔡草如繪製徐氏宗祠壁畫所展現的功力和品質，讓他們感

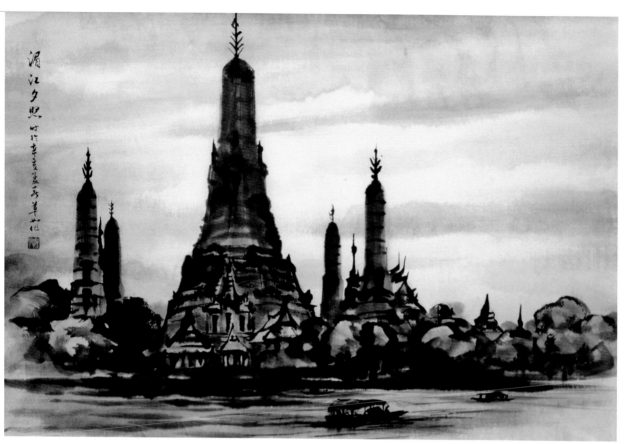

湄江夕照

泰國旅遊覽

[右頁上圖]
蔡草如　泰國風景　1970
簽字筆、水彩　26×38cm

[右頁下左圖]
蔡草如　泰國寺廟一隅
1970　簽字筆、色鉛筆
38.2×26.7cm

[右頁下右圖]
蔡草如　泰國寺廟　1970
簽字筆、水彩　41×31cm

蔡草如　熱國水鄉　1974
彩墨　88×52cm

蔡草如　大峽谷　1983　彩墨　42.5×60.5cm　國立臺灣美術館典藏

1970年，蔡草如於泰國曼谷郊外寫生。

到相當滿意，而且效率也極高，實在是又快又好。因而當他即將完成任務之際，主事者興起了想將部分別人工作的份額移轉給蔡草如之念頭，希望他能繼續幫忙。然個性謙和的蔡草如以臺灣還有其他工作邀約而無法再逗留為理由，予以婉辭。日後蔡草如偶與家人、友人和弟子提及此事，他總強調為人處事須為他人設想，不能搶人飯碗。由這件事，也顯現出蔡草如宅心仁厚、大度寬容的人格修養。

美西科羅拉多大峽谷，其極為特殊的變質岩地貌結構肌理，在中華古來傳世畫蹟，以及各種畫譜所介紹的皴法系統當中，很難找到相符的先驗技法可以套用，因而描繪大峽谷對於不少習古功深的傳統水墨畫家而言，是項不小的挑戰。長久以來習於實對自然寫生取景的蔡草如，在旅遊美西登臨大峽谷時，由於較無古法之包袱，因而舉重若輕，直接以清雋俐落的筆墨捕捉地貌景致之特色。1983年所畫之〈大峽谷〉即為其例，畫幅雖然不大，卻頗具張力和氣勢。

　　在蔡草如的水墨人物畫當中，1974年特寫慈母的〈家母生前之回憶〉頗具代表性。蔡草如母親陳明花女士，是支持他學畫的重要支柱，蔡草如平時也事母至孝。據他的弟子楊智雄描述：「因為他媽媽不讓他

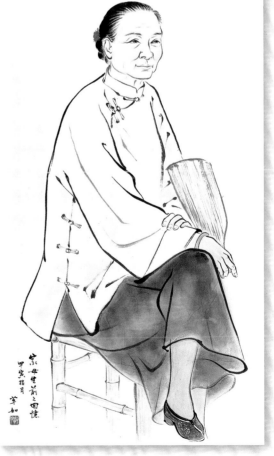

蔡草如　溪畔情趣　1986
紙本、彩墨　57×74cm

畫，她說：『老阿婆了，畫甚（什）麼像』。有一天（草如先生）趁她
沒注意，用水墨畫一張背影素描，他媽媽過世時又畫了一幅臉部的素
描。結合思親的深情，創作完成母親生前的回憶。」目前蔡草如家屬仍
然保存著1960年5月蔡草如所畫蔡母轉頭背著臉的素描稿。畫完後不久，
慈母也因病而去世了。〈家母生前之回憶〉係從1960年的素描稿改畫成
正面微側的姿態，筆線極富彈性而造形嚴謹，堪稱形神兼備。蔡母裹小
腳、著舊式唐衫，手執葉鞘扇，髮髻簪石榴花，叠腿坐在小竹椅上，神
態悠閒而慈祥。可以看出蔡草如溫和氣質之源頭所自。

　　〈溪畔情趣〉畫於1986年，此幅取景自臺南鹽水溪畔接近黃昏時

刻，畫面聚焦於佇立在水面圍籬上的一對白鷺鷥，兩隻白鷺俯仰自得，姿勢從容優雅，隱含著相互呼應之聯貫動作。浮出水面之圍籬及稍遠之網罟，呈現了當地捕魚裝置的特殊景致。

全畫以線條表現為主，蔡草如仍採一貫從實景觀察中提煉而出自己的筆墨技法，用筆自然而毫不矯情，水紋和倒影之畫法更明顯地脫離傳統技法之窠臼，看似簡單的點中帶拖之筆法，實則蘊藏著空間和光影之表現，蔡草如則舉重若輕，畫得很輕鬆而且也很自然，別具獨到的意趣，畫境簡淨而空靈，筆簡而意足，相當能夠巧妙地詮釋出當地景致之特色。

就蔡草如的水墨歷史故實人物畫中，1986年所畫的〈天問〉(P.116)，顯得格外突出。戰國時期楚國三閭大夫屈原的愛國情操，以及其傳頌兩千多年的南方文學代表《楚辭》，一直是古來知識分子景仰的典範。近代畫人如日本的橫山大觀和中國的傅抱石等人，都曾畫過非常經典的屈原造像。蔡草如此圖也將場景設定在「澤畔行吟」的沼澤地帶。屈原逆風仰首問天，並高伸右臂，左手持劍，滿臉悲憤和無奈。強風自左上角迎面疾馳而下，屈原之鬚髮、衣袍以至於周遭之葦草都迎風飛舞，更增添戲劇性的悲壯氛圍。屈原的眼神和身形、手勢所營造出的斜線構圖，搭配著風向，頗見動勢。此圖筆墨酣暢，生動自然，在蔡草如人物畫作之中，頗具代表性。

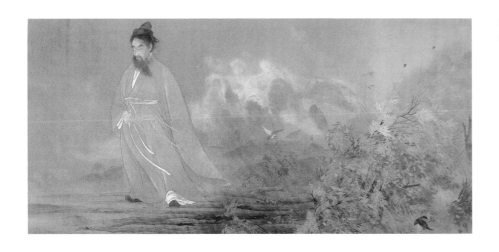

橫山大觀　屈原　1898
絹、彩墨　132.7×289.7cm

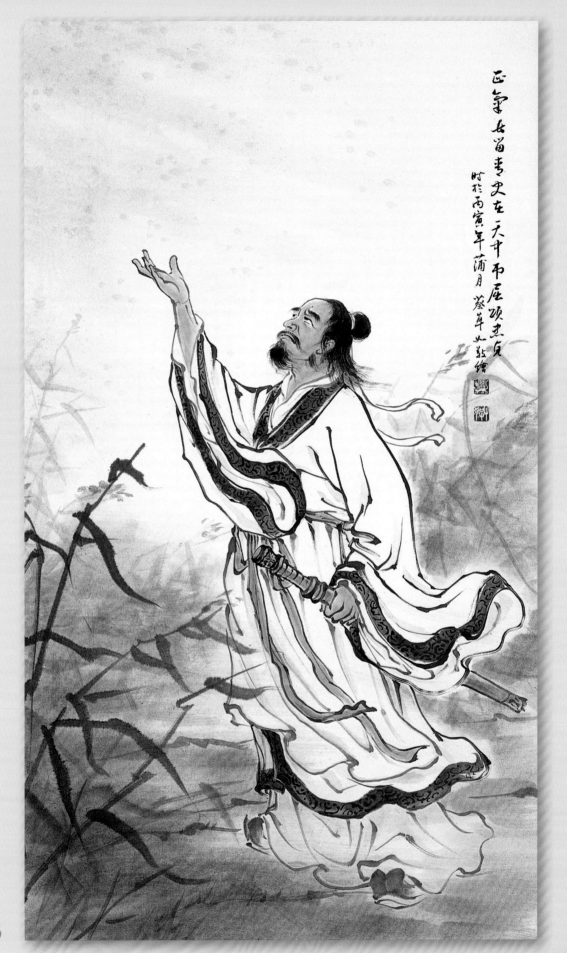

正氣在嵩壽史在天中而屈頭怒見時於丙寅年蒲月 蔡草如敬繪

▋鄉土氣息中兼具嚴謹和優雅

　　1987年，蔡草如以彩墨繪製了一幅寬1丈2尺、高3尺，名為〈龍獅獻瑞〉(P.118、119)的民俗節慶主題巨畫。畫面主題在於表現中景的舞獅和舞龍，龍和獅之間，一位戴著斗笠而雙手握持著長柄木棍，而木棍前端繫著一顆大龍珠的舞龍隊員，其轉身側臉，雙腿前弓後箭，往前遞出沾染汽油後點火燃燒的龍珠，並作斜勢甩動狀，用以吸引巨龍張口吞噬的動

1987年，蔡草如繪製〈龍獅
獻瑞〉作品情形。

[左頁圖]
蔡草如　天問　1986
紙本、彩墨　104×60cm
國立臺灣美術館典藏

117

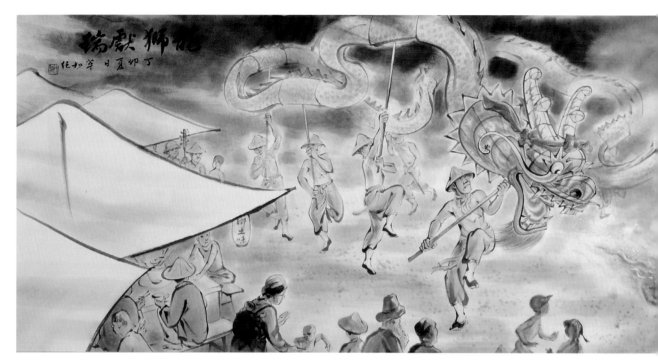

蔡草如　舞龍慶豐年　1984
墨線、蠟筆

勢，成為全畫焦點之所在。

　　龍身蜿蜒迴轉，龍尾可延伸至遠景爆竹煙硝中若隱若現的廟頂；至
於舞龍團隊所構成的視覺動線，又可以銜接至左下方白色遮陽棚下飲食

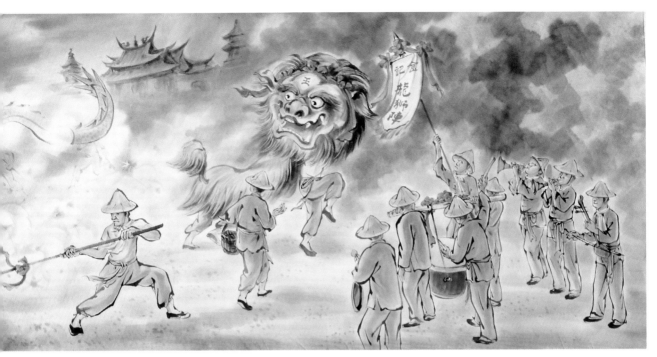

蔡草如　龍獅獻瑞　1987
彩墨　364×90cm

攤的食客，以及近景看熱鬧的人群。串著龍珠的木棍後端，其態勢正好
可呼應舞動中的獅頭。舞獅頭隊員抬起之前腳，其動線正可銜接右下角
一群敲鑼打鼓及吹嗩吶之民族樂師；獅尾則可往上延伸與遠景的廟頂相
互呼應，並且透過廟頂之聯繫而與龍尾之動勢作銜接。

　　整張畫可看得到的僅三十多個人，但卻營造出成百上千人在場之
氣勢。不但造型嚴謹，動作姿態各異，而且彼此之間均有著微妙呼應關
係，構圖及空間結構都頗為嚴謹。燃成火球的龍珠，其火光映照在人的
臉上和身上，光影的詮釋頗為傳神，尤其讓畫面發揮了畫龍點睛之作
用。

　　舞獅和舞龍是半個世紀以前臺灣廟會常見的熱鬧場景，龍珠燃火則
是蔡草如青少年時期所見的特殊景象，他畫〈龍獅獻瑞〉時，臺灣已不
易見到上述的畫面，他藉由數十年來速寫的累積及早年經驗之回憶，用
心營造出宛如親臨現場當下捕捉而得之畫境，而且自然、嚴謹又生動有
趣，充分展現出其素描基礎之扎實，以及別出心裁的造境能量。

　　〈採得鳳梨牽牛歸〉（P.121）一畫完成於1991年，畫一農婦以左臂勾提

蔡草如　昔時之擔頭　1981
膠彩　59×76cm

[右頁圖]
蔡草如　採得鳳梨牽牛歸
1991　彩墨　99.3×61.1cm
國立臺灣美術館典藏

著一籃鳳梨，右手牽著一頭水牛，以接近正面的方向行進而來。農婦戴著斗笠，斗笠之外又包覆著白巾，腰繫圍裙，手臂和腿部均以藍色布套包覆，打著赤腳，這是早年臺灣農村常見的農婦扮相。接近正面行進中的水牛通常較不易畫，但蔡草如仍得心應手，詮釋得非常自然生動。農婦的秀氣與水牛的敦厚質樸，成為鮮明的對照卻又相當調和。

　　水墨畫雖然並非蔡草如的繪畫作品主軸，然而由於其造形、構圖和技法主要皆由實對自然的觀察、寫生中提煉而來。因而相當生活化，而且頗具個人畫風辨識度。其畫善於去蕪存菁，掌握重點，而且造形嚴謹；筆墨空靈清逸，雋爽俐落而毫不矯情，畫面始終洋溢著一股樸實的

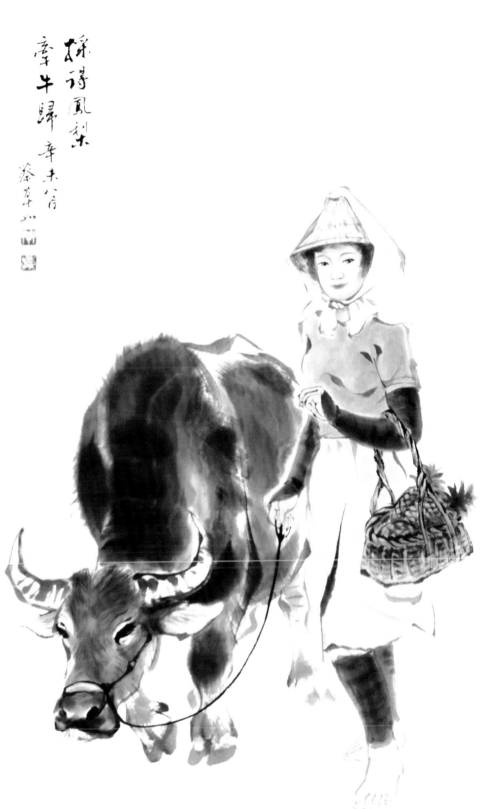

蔡草如　墾丁松林　1978
彩墨　59×71cm

本土氣息，則是其水墨畫之一貫特色。不但有別於大陸渡臺的前輩水墨畫家，而且與其他本省前輩畫家也有所不同。稱得上是戰後初期南臺灣水墨畫界頗具代表性的一位水墨畫前輩。

戰後初期開始以迄1950年代末期的十多年間，蔡草如在省展及臺陽展罕人能及的亮眼獲獎資歷，不但讓他從1960年開始，晉升成為省展國畫部評審委員的榮耀身分，而且也早在精緻藝術的殿堂中，擁有南臺灣膠彩和水墨畫界罕人能及的光環。

然而就現實面而言，臺灣在1970年以前，精緻繪畫藝術的市場極為

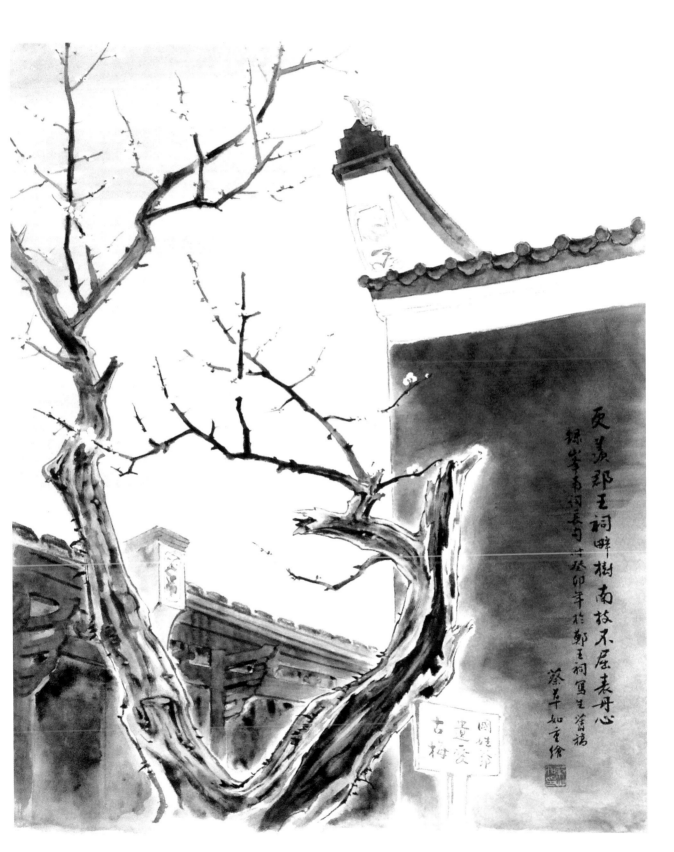

更羡郡王祠畔樹 南枝不屈表丹心
綠峯市詞長句 葵卯年於郡王祠寫生瞖稿
蔡草如重繪

國姓爺重愛古梅

蔡草如　驟雨
1957　水墨
50×57cm

蔡草如　古都秋色
1967　彩墨
27×39cm

蔡草如　夜市　1963
紙本、水墨　21×26cm
國立臺灣美術館典藏

有限，除了早期每年一度的省展獲獎前三名，以及評審委員在省展中展
出的作品，有時會由省政府教育廳收購，然後再分贈至各省級機關學校
及社教機構，提供陳列、懸掛以美化室內空間，此外社會上很少有藝術
品購藏之風氣。為了養家活口起見，蔡草如這段時期基本上仍以繪製需
求量較大的廟宇彩繪和民俗道釋畫為主要收入來源，用以維持家計；同
時也應人之請託，以油畫等材質繪製肖像畫。由於他在精緻藝術殿堂上
的亮眼畫歷，以及省展評審委員光環的加持，因而當他能放下身段從事
常民藝術的繪製時，其潤格自然與一般民俗匠師不可同日而語。

五、全方位的兼能和氣度

兼長精緻藝術的膠彩、水墨、水彩、油畫，以及常民藝術的民俗彩繪的蔡草如，頗能一本萬變，觸類旁通，因而成就卓越又能展現過人氣度的長者風範。

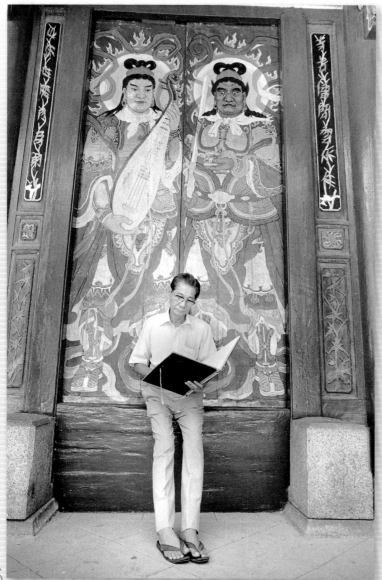

[右頁圖]
蔡草如　臺南市南區萬年殿門
神秦叔寶、尉遲恭
（線描稿及上金粉彩）

蔡草如手持速寫簿在廟門前速寫。
（潘小俠攝影提供）

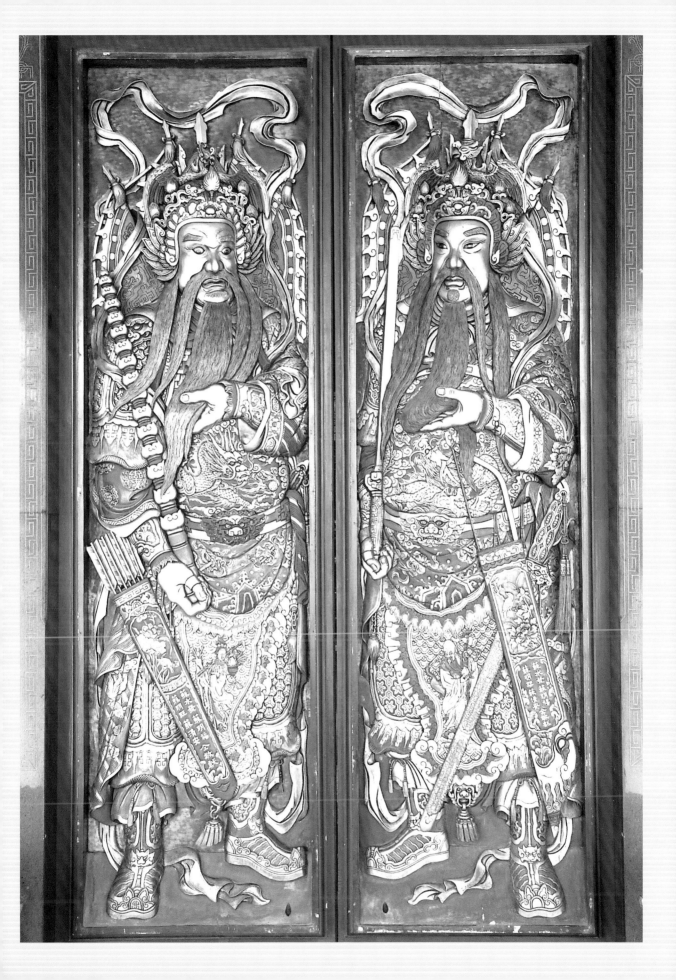

▋油畫的造詣

　　很少人知道，從沒學過油畫的蔡草如也能畫油畫。目前家屬仍保存著一張1951年他為臺南市看西街（鄰近民權路和西門路口）長老教會繪製聖經內容之油彩壁畫情景的黑白照片，這件早期油畫作品早已不知去向。雖然畫作下方貼著牆豎立一本參考圖樣的小範本，而且也看不出色彩表現之具體情形，但是從其造形和肌理之樣貌看來，都顯得相當自然。

　　在製作這件油彩聖經題材壁畫的兩年前，他已得過省展國畫部的首獎，但為了養家活口，不惜放下身段去接受不是自己強項的油畫材質的挑戰，而且題材又是大不同於臺灣廟宇彩繪的西方聖經內容。同時也遷就委託者對於表現手法及傳達效果的要求，其敬業精神及追求理想之中兼具務實的理念和氣度，正是他謙和、融通風範，以及才華的展現。

　　此外，比較特別的是，1967年蔡草如為玉井王姓民宅

一九六七·六

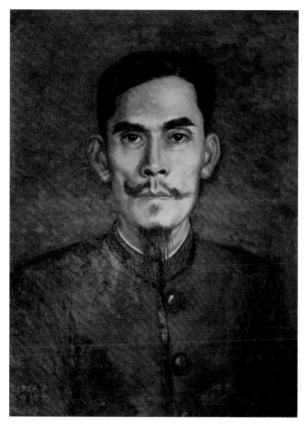

[左圖]
1956年,蔡草如受託繪製
之〈蔡祥先生像〉。

[右圖]
1961年,蔡草如受託繪製
之〈蔡祥夫人像〉。

廳堂,以油彩材質,用沒骨手法繪製半抽象的寫意山水畫,其筆觸簡逸、縱肆奔放,宛如率性為之,但卻相當靈動而自然,其山壁肌理頗似六龜隧道之地貌,看似信手捻來,但卻蘊含著畫家多年來觀照自然之寫生經驗的自然投射。

　　蔡草如長久以來繪製門神彩繪是運用油性顏料(色粉調入熟桐油或亞麻仁油),雖然與油畫顏料不太相同,但他又長於運用薄塗法營造出厚實感的膠彩畫,經他用心觀摩嘗試,進而觸類旁通,因而其油畫方面也頗具造詣。1956年他接受委託以油畫所繪製的〈蔡祥先生像〉,以及1961年的〈蔡祥夫人像〉,以古典主義色調,特寫主角人物的半身肖像,其眼神表情及五官特徵都相當生動,堪稱形神兼備。此外他也為其舅父陳玉峰畫了一幅油畫頭像,亦極傳神,品質毫不遜於專業油畫名家,同時也展現出蔡草如兼能融通的繪畫功力。

[左頁上圖]
1951年,蔡草如製作臺南看
西街長老教會壁畫時留影。

[左頁下圖]
1967年,蔡草如為玉井王姓
民宅廳堂所繪油彩寫意山水
畫。

重要的廟宇彩繪畫跡

　　傳統民俗彩繪是蔡草如長久以來維持生計的主要絕活。就題材而言，主要有道釋宗教、歷史故實及民俗題材；就基底材而言，則有傳統建築彩繪與畫於紙、絹的民俗彩繪畫作之區分。蔡草如的傳統建築彩繪，又可分成廟宇彩繪、傳統民宅彩繪兩種。其中尤以廟宇彩繪部分格外受到矚目。

　　蔡草如的廟宇彩繪早在1937-1938年間即已出道，然而由於建築體的拆建翻修或者重新粉刷等因素所致，其1960年以前所畫的廟宇彩繪均已不易見得。現位於臺南郊區的關仔嶺大仙寺中，有他繪於1965年的〈剪一片白雲補袖〉及〈留半輪明月讀經〉兩片油彩壁畫，是他目前所留下較早期的廟宇彩繪中頗具代表性者。

[左圖]
蔡草如　剪一片白雲補袖
1965　壁畫　120×68cm
關仔嶺大仙寺

[右圖]
蔡草如　留半輪明月讀經
1965　壁畫　120×68cm
關仔嶺大仙寺

佛菩薩手印形態

畫菩薩、眉、鼻、眼、唇、耳、下筆次序

開元禪學院禪畫班參考之用

眉目部分

一、觀音菩薩眉目
二、如來佛祖眉目
三、吉祥天眉目

嘴唇部分

一、如來佛祖嘴唇
二、觀音菩薩
三、吉祥天嘴唇

佛菩薩尊像

本尊及衣著、飾物名稱

開元禪學院禪畫班教材

宝髻
化佛
天冠台
冠帶
胸飾
臂釧
條帛
腕釧
天衣
瓔珞
裙衣

頭光
肉髻
螺髮
白毫
背光
三道
袖衣
身光
法界定印
結跏趺坐
蓮瓣
偏袒右肩
蓮座

蔡草如作開元寺禪堂壁畫。

其特殊之處，是以水墨小寫意的手法來繪製油彩壁畫，格外彰顯筆趣和墨韻的表現機能，在粗放的線性表現基礎上，摻以略帶量塊感的潑墨之趣味。雖屬小寫意畫風，但人物的造型、姿態、神情及構圖都相當嚴謹，補袖僧人穿針引線的神情動作，趺坐讀經老僧畫面中的月照光影，以及爐煙裊裊上升並逐漸消散之部分，詮釋得相當傳神而自然生動，氣氛的營造也相當成功。不同於其他彩繪畫師之畫風，稱得上是臺灣廟宇彩繪中相當特殊而且優質之油性壁畫作品。蔡草如這類畫風，有時也運用在民宅廳堂的隔屏木板畫上。如臺南市南區灣里路351巷的林宅，晚近才被發現目前仍然保留署題「朝窗」字號的蔡草如大約半個世紀前繪製的長條型隔屏木板油性彩繪，即屬這種特殊畫風，只是不如大仙寺雄肆和優質。

在廟宇彩繪中，門神是最直接接觸信徒與外界的門面象徵，其重要性自然不言而喻。蔡草如較早期的門神彩繪作品，目前尚存在其1967年所畫、位於現今臺南市佳里區震興宮，以及嘉義縣朴子鎮的配天宮等廟宇。至於較具代表性者，則應屬1972年所畫臺南市開元寺門神（韋馱、

蔡草如作開元寺三川壁畫。

開元寺三川門神照片。

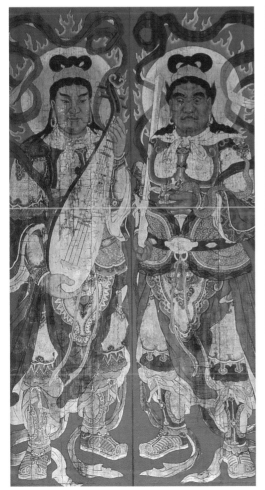
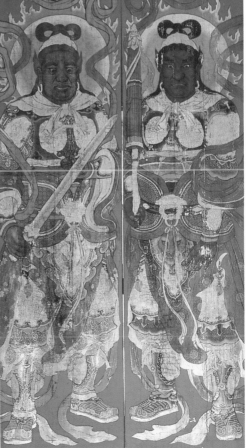

[左、右圖]
蔡草如
開元寺門神
四大天王：
風、調、雨、順
1972

伽藍及風、調、雨、順四大天王）。這一共六扇門神，造型、氣勢以至於筆線、色彩等技法方面都格外精神而富於生命力，眼神具體呈現「你走到哪，他就看你到哪，眼神要會跟著人走」的神采。而且也在各門神之頭部後面加上一道昊光，昊光外圈作火焰狀，飄帶與昊光重疊時，呈現半透明的光影效果，使得飄帶更顯輕盈飄舉之感。這種蔡草如個人獨特為門神加昊光的造型特質，就目前所能見到的蔡草如門神彩繪當中，也以開元寺六扇門神為最早。

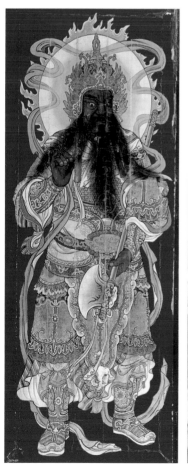

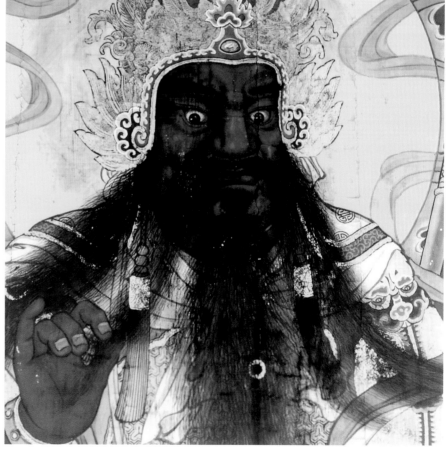

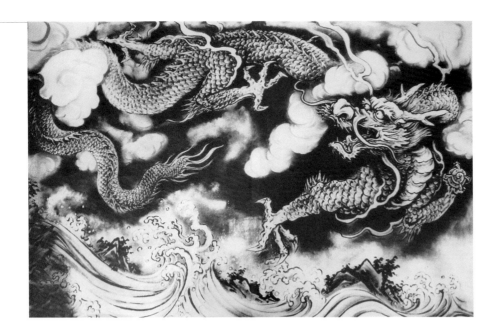

　　1984年，蔡草如為臺南市福隆宮繪製了一批石板畫和佛龕壁畫，其中一片雲龍壁畫尤其精采靈動而頗具氣勢，目前其家屬仍保留當時之相關照片，是臺灣廟宇壁畫中的精品。

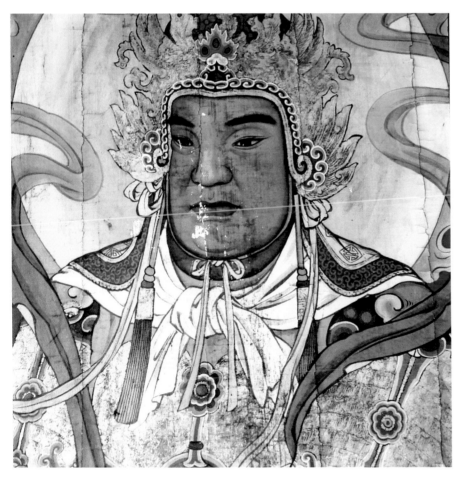

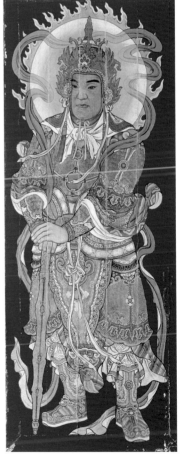

淡出廟宇彩繪界

　　由於臺灣氣候濕熱，因而寺廟每隔一段時間就要整修甚或重建，同時也為了展現廟宇之氣派，經常重新粉刷整理。在寺廟保存和修護領域中曾流傳一段俗諺：「每年一髹，三年一修，五年翻頂，十年換地龍，三十年從頭論。」雖然未必所有廟宇都具如此之翻修頻率，然而擁有大批信徒而香火鼎盛之寺廟，翻修換新之頻率及規模，往往更甚於一般寺廟。由於主事者往往缺乏藝術素養，不懂重視文化財，因而經常輕率地將名師的畫跡用白漆刷掉，然後再請人重畫一次。在清掃時往往直接用水噴，用刷子刷洗，造成不少包括蔡草如在內的彩繪名師之早期廟宇畫跡已然不存。蔡草如甚至曾遇到將其彩繪作品刷去、覆蓋，然後仍再請他重新繪製之經驗，讓他深感無奈。曾有一回蔡草如經過他所畫的寺廟，當時正在進行大清掃，親眼目睹寺內師父正對著他所畫的門神彩繪，用水噴濕然後以刷子直接刷洗，當下心疼之餘曾提醒師父：「門神不能這樣子洗的。」卻遭那位不識蔡草如為何許人的師父以「你懂什麼？」回應他，讓他感到難過和不捨。

蔡國偉曾憶及，十七歲時曾隨父親到高雄市鹽埕區彩繪三山國王廟，並充當父親之助手。八年之後回到高雄看這些門神彩繪作品，仍然保存良好，不過再經數年過後第三度前往時，這些畫卻已被重新粉刷重畫過了。

蔡草如於延平郡王祠現場揮毫。

以純藝術嚴謹態度繪製道釋畫

基於廟宇彩繪不易保存，另方面也由於體力的考量所致，七十歲之後，蔡草如就停止了跟建築體結合的廟宇彩繪，不過仍然接受委託，在家裡以絹布和宣紙繪製了不少道釋畫。他作道釋畫時，仍秉持其一貫的嚴謹態度，往往數易其稿而不計酬勞。據楊智雄描述：

1960年，好友鄭陳樹先生託人從日本帶回一大幅作畫用的絹布，委請代為畫關公像。之後，鄭先生數度來訪皆不見為他所作的畫。有回，等客人全走了才動口問可有著手？蔡先生返身入內室，取一大卷紙，攤開來，居然是五幅與絹同大的草稿，各具不同姿態與構圖。他表示：「經過這些努力，已經發現一些缺點，準備起草第六幅，有把握更好。」此時，鄭先生已感動莫名而忘言了。畫成之後，主動致送豐厚的謝禮，而先生堅持退回近半，僅願收取自認為最起碼的酬勞。三年後又為鄭先生製作觀音圖，又重演一次退金的情誼。

蔡草如秉持著對於花錢購藏其畫作的贊助者之感恩與負責，高度自我要

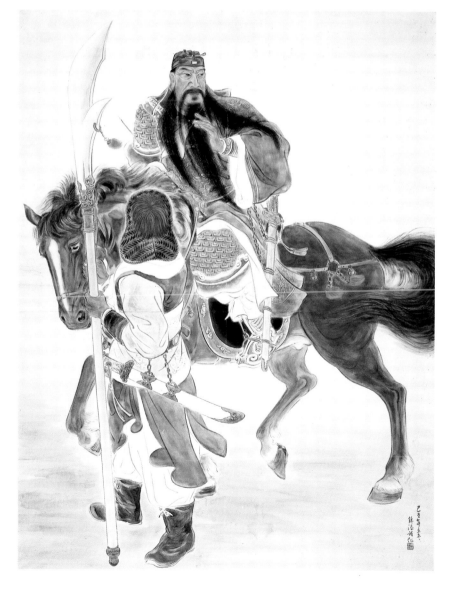

蔡草如　關公　1949　膠彩
152×117cm

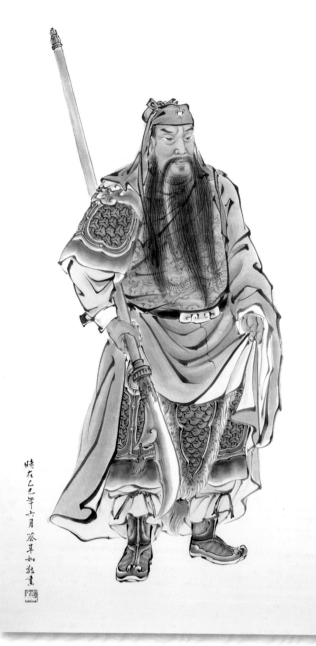

義薄雲天

陳奇祿 敬題

時在乙巳年六月 蔡草如敬畫

求的敬業態度，在同行之畫家當中實屬罕見，因而其民俗道釋畫之嚴謹度，以及藝術性，也往往為一般民俗彩繪畫師之所難及。

1988年他所畫的絹本膠彩〈夜讀春秋〉即屬這一系列畫作。此畫係取材三國時代名將關羽〈夜讀春秋〉之一幕，蔡草如畫關羽神像，最常採此一場景。關羽在臺灣民間多尊稱為「關公」，信徒極多。在道教中被奉為「關聖帝君」，臺灣民間信仰也有視關公為「武財神」之說法，其忠義之氣節歷來備受全民景仰。畫中關羽專注閱讀《春秋》之神態，威儀統攝全畫氣勢，其背後周倉和關平之神態也頗為傳神，右側燭光所散發出之光影氛圍，細膩而優雅，畫境之優質誠然是「俗中見雅」，堪稱民俗道釋畫之精品。

能捉鬼吃鬼、斬妖除魔而有「伏魔大帝」之稱的鍾馗，在華人的民間信仰中，一直被視為能袪邪治鬼的象徵，因而其圖像在臺灣也頗受歡迎。由於需求量大，因而蔡草如曾畫過不少張姿態、構圖都不相同的鍾馗，但多以水墨宣紙來畫。1989年的〈鍾南進士〉(P.141)，畫

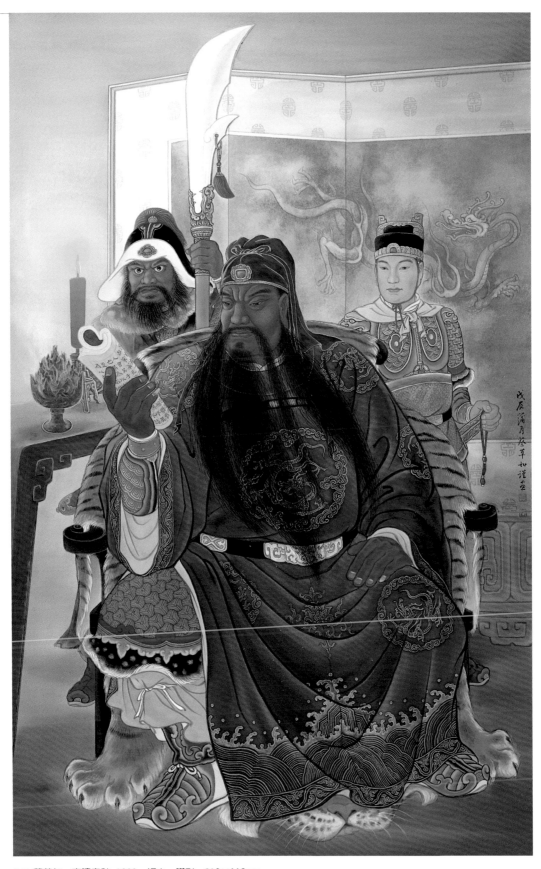

［上圖］ 蔡草如　夜讀春秋　1988　絹本、膠彩　213×112cm

［左頁圖］ 蔡草如　義薄雲天　1989　彩墨　91×42cm

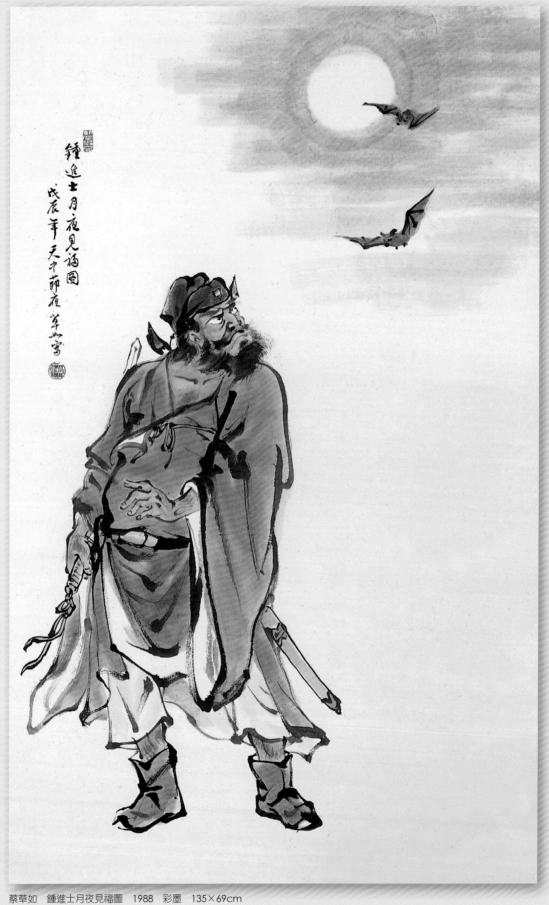

蔡草如　鍾進士月夜見福圖　1988　彩墨　135×69cm

鍾南進士　一九八九年天才節日作　草如

蔡草如　鍾南進士　1989　彩墨

[上、下圖]
蔡草如1986年所畫的兩幅Q版
虎爺公。

[右頁圖]
蔡草如　天中樂趣　1992
彩墨　133×70cm

142

中鍾馗上身略向前傾，雙腿前弓後箭，以平衡前傾之勢，鍾馗右手持長劍轉頭向左，瞪眼凝視，威厲的眼神與畫外的觀眾交會。強風自其後方吹拂，鬚、袍飄揚靈動，左上方做為鍾馗斬妖除魔嚮導的兩隻蝙蝠，迎風飛舞，不但增加空間感，構圖也因而更具斜線推移的動勢。此畫構圖雖然單純卻富於變化，筆墨酣暢俐落，頗具氣勢和張力。

　　1992年的〈天中樂趣〉，則畫鍾馗騎驢，略側其身並作拔劍之勢，小鬼站在地面為他撐一超長柄的遮陽傘，傘下又懸掛著一束枇杷。鍾馗和小鬼的神情、姿態，以及其間之互動，頗為生動有趣，此圖筆墨清潤而酣暢，三角形的穩定構圖中，又蘊含著斜線營造動勢的變化。與〈鍾南進士〉一樣，〈天中樂趣〉也是兼具文人畫的筆墨趣味及專業畫家的嚴謹造形和構圖，展現出蔡草如年過七十以後，畫藝上「從心不踰矩」的收放自如之功力。

　　1986年，蔡草如以紙本膠彩畫了一件相當古拙而有趣的〈虎爺公〉，在臺灣的民俗信仰中「虎爺公」又稱「虎爺將軍」，原為山神、土地神、城隍爺的坐騎，其後發展成為王爺、媽祖之坐騎，有守護廟境、驅除邪魔、保護兒童乃至招財等法力。蔡草如這件〈虎爺公〉造形

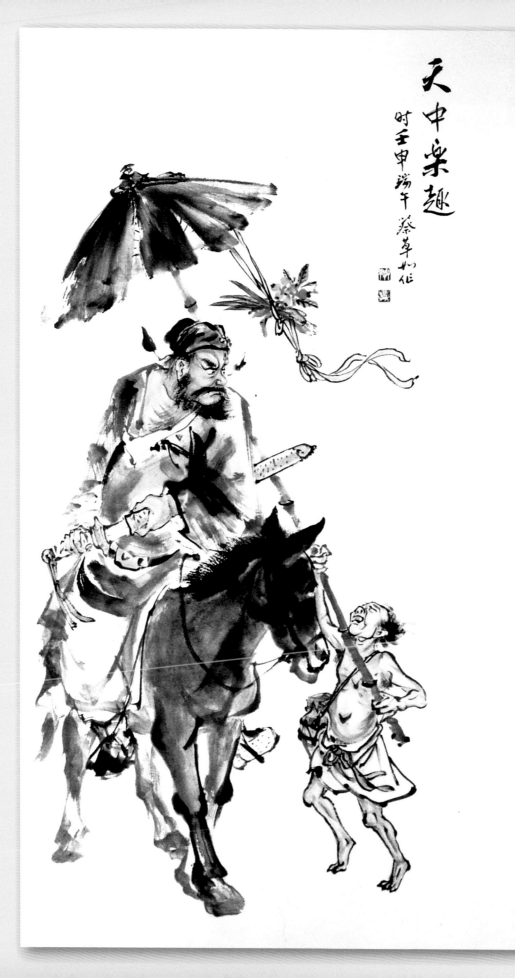

天中樂趣

時壬申端午 蔡草如作

[右頁圖]
蔡草如　觀世音菩薩　1984
膠彩、絹本　112×81cm

相當可愛，他以古拙而簡括的中鋒筆線，作平面圖案式的勾繪，雖然未作明暗暈染的立體感處理，但筆線之中自具空間感和立體感之效果，是件極富造形趣味的Q版神祇。

　　就佛像畫部分，蔡草如歷來以觀世音菩薩占最大多數，此外，佛祖和普賢、文殊菩薩，以及降龍、伏虎等羅漢也不在少數。觀世音菩薩（代表大悲）與文殊（代表大智）、普賢（代表大行）在佛教傳入中國漢化以後，被中國信徒奉為三大菩薩，在唐朝更因《法華經》的普及，而大幅度提升其在華人信徒心目中的崇高地位，不但發展成單軀的觀世音造像，甚至發展成佛龕群像中的主位。

[左圖]
蔡草如　觀世音菩薩　1990
彩墨　133×70cm

[右圖]
蔡草如　觀世音菩薩　1991
彩墨　100×68cm

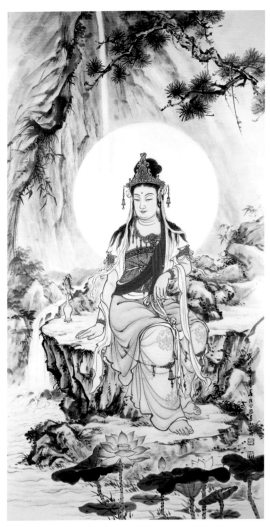

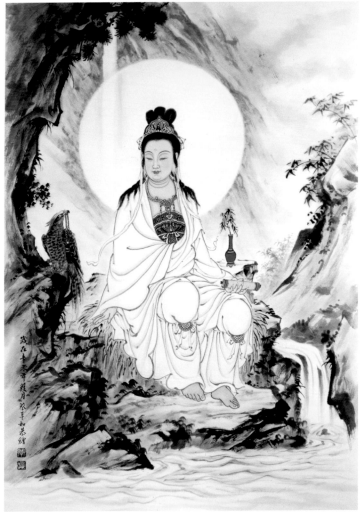

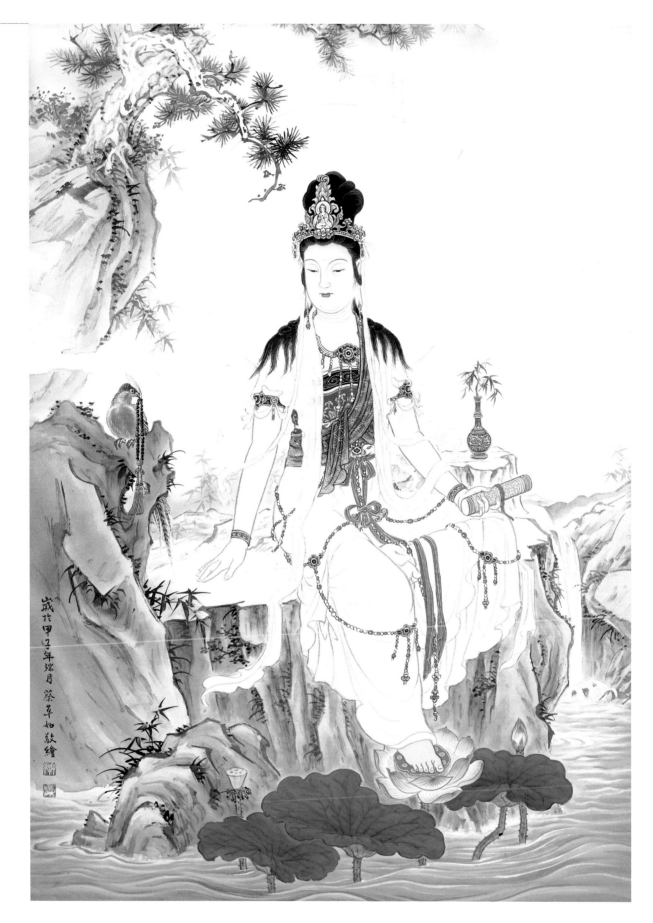

1989年，蔡草如榮獲教育部
長郭為藩頒贈贈林本源中華文化
教育獎。

觀世音菩薩原屬男性，為了營造「聞聲救苦」的慈悲形象，因而從
北魏後期的「秀骨清像」進一步發展，並順應這股女性化的造形潮流而
逐漸趨於定型。在臺灣民間信仰中，觀世音菩薩常被單獨供奉，也都採
慈悲的女相。蔡草如於1984、1988年所畫膠彩絹本，以及1990、1991年以
墨彩紙本所畫之幾幅〈觀世音菩薩〉（P.144、145），都是以《華嚴經‧入法
界品》〈善財童子五十三參〉情節中，描述之普陀落迦山為背景，觀世
音優雅地置身於瀑布流泉、竹林掩映、蓮花盛開，善財童子隨侍之情境
中，觀世音菩薩在莊嚴、慈悲之外，也帶有一種自在、優雅的氣質。

蔡草如以卓越而深厚的中、西繪畫根底，兼能融通，早在中年時期
即已建立具有辨識度，而且更加契合於時代的道釋民俗畫風，如有意繼
潘春源、陳玉峰之後，成為最為頂尖的廟宇彩繪畫師，自然不是難事，
但他始終志不在此。

行政院文建會曾於1990年代初期，有意頒贈蔡草如民族藝術薪傳
獎，以表揚他在廟宇彩繪及道釋畫方面之成就，卻始終為他堅持婉拒，
而建議獎勵其他更為投入這方面的畫師，顯見在其心目中，純藝術仍屬
最為主要的，同時也可看出他淡泊無爭的寬闊心胸。

[右頁圖]
蔡草如　虛空藏菩薩
觀世音菩薩　大勢至菩薩
1987　膠彩、絹本
133×79cm

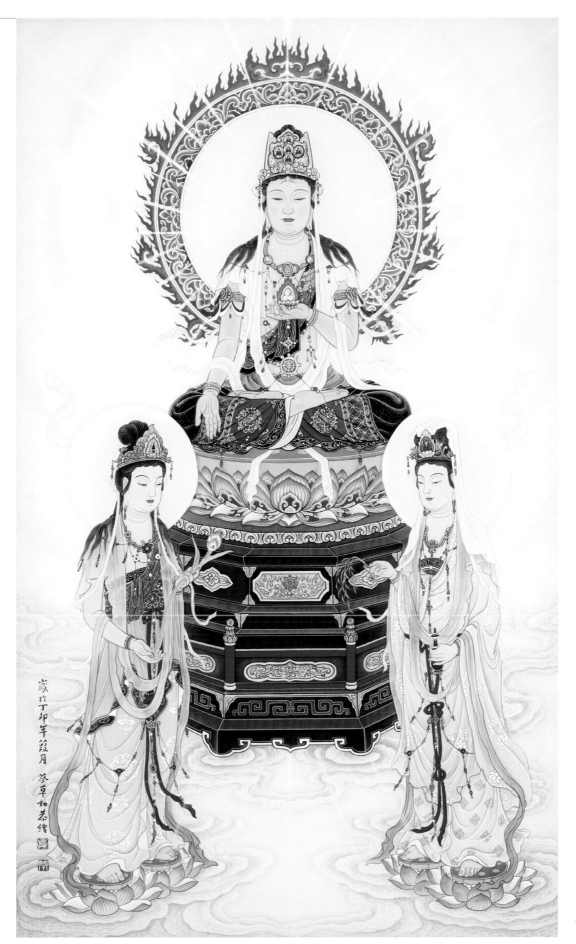

歲在丁卯年葭月

蔡草如恭繪

147

六、謙和、兼能，有容乃大

蔡草如謙和、寬厚而又篤實淡泊的個性，反映在藝術層面，則為「有容乃大」的包容力，正所謂「畫如其人」。在藝術的領域中，蔡草如始終將精緻藝術的膠彩畫和水墨畫創作擺在第一位。不論是在繪畫造詣或為人處世，他都堪稱藝術界的典範。

[右頁圖]
蔡草如　檳榔姑娘（局部）　1986　膠彩　74×56cm

[下圖]
八十歲的蔡草如與長子蔡國偉合影於國立成功大學校園。

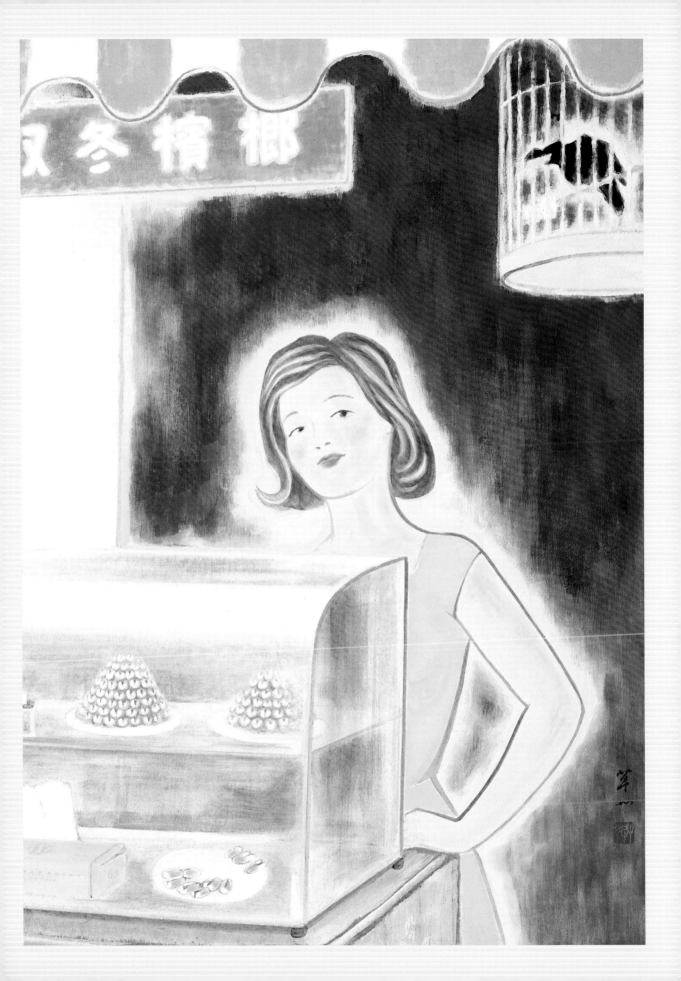

[右頁上圖]
1953年於臺南市永樂街上，
蔡草如左手抱著長子蔡國偉，
右手牽著長女蔡惠秀與次女蔡
惠華。

[右頁下左圖]
1982年，蔡草如於臺南大地
谷風景區寫生。

[右頁下右圖]
1997年，蔡草如元宵節前於
臺南畫室繪製花燈。

1986年，蔡草如在日本旅社
中一早就面對窗外富士山山景
寫生。

▌開明適性的教育風格

　　蔡草如的生活非常單純、規律而工作極為勤奮。每天晚睡早起，不論在家或者外出，大部分的時間和心力都在繪畫，他一生的繪畫包含素描、習作，以及廟宇彩繪等，數量可以萬計。平時除了抽長壽牌菸之外，沒有其他嗜好，到了七十二、三歲左右，因常咳嗽，經醫師勸導，也戒了菸。他不喜歡喝酒，也不吃檳榔。作畫時喜歡哼個日語或臺語歌曲小調，以自我調劑。除了偶爾看看電影，很少娛樂。

　　對於孩子們的管教，蔡草如基本上比較民主。平時他不太在意兒女們的學業成績，卻比較在意為人處世的層面。此外，也尊重孩子們個人的興趣，以及各自的生涯規劃。不過一向只要天剛亮就起床，迎著晨曦作畫的蔡草如，會要求孩子養成剛過六點就一律要起床的習慣。尤其身為長子的蔡國偉，更被賦予剛起床就要負責拜神用供桌的清潔之任務。

不論是早起，或者是對於為人處世的重視，
蔡草如自己以身作則，做了很好的身教示
範。這種開明的兒女管教作風，在屬於那個
年代的人當中，應該是相當罕見的。

　　對於和學生及請益者的互動，他往往
亦師亦友，不會擺出「師嚴而後道尊」的架
子。指導學生除了鼓勵實對自然、觀察寫生
為其一本萬變的創作理念之外，基本上仍尊
重學生的風格選擇和各自的發揮，同樣也是
開明適性傳習理念之展現。

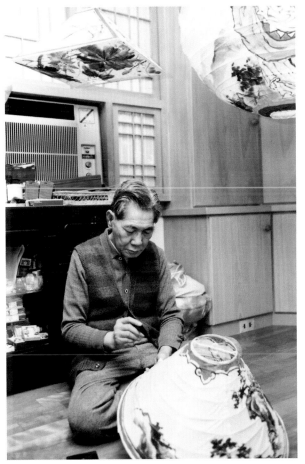

▋立足本土，廣涉博納，兼能融通

　　成長、學習於日治時期，戰後初期以「省展」和「臺陽美展」為其主要舞臺，迅速崛起，並以膠彩畫成就締造罕人能及的輝煌佳績的府城藝術家蔡草如，在「省展」和「臺陽美展」迭獲首獎的時期，正值臺灣全省美展最具權威性的光榮時代。因而能在短短十餘年間，從一個畫壇新人，快速登上精緻藝術殿堂的高峰。

　　嚴格而論，蔡草如並未接受完整的膠彩畫教育，所受廟宇民俗彩繪的養成訓練也並不完整。水墨、水彩、油畫也多出於觀摩自學，主要憑藉的是其對畫藝強烈的學習動機，過人的悟性、苦功和毅力。他以素描做為所有畫藝的基礎，隨時不斷捕捉自然，用自己獨到的匠心與大自然對話，同時也不忘隨時借鑑古人和時師的創作心得。因而能夠兼能融

阿里山寫生觀摩會時，蔡草如（右）與黃宗義合影。

蔡草如　廟前　1981
膠彩　60×73cm

通、相輔相成，進而發展出富有本土趣味又具辨識度的個人獨特畫風
來。

有容乃大，大家風範

　　蔡草如的博涉廣納，進而內化藝術的包容力，正好反映出其謙和、
寬厚、篤實、淡泊的人格特質，以及處世胸襟。無論面對著任何身分、
輩分的人，以至於初學者，他從不擺出大畫家的架子，始終讓人感覺
就像隨時能與人閒話桑麻、溫和親切的鄰家老農一般。他始終抱持著感

蔡草如　不動明王　1995
膠彩　133×69cm

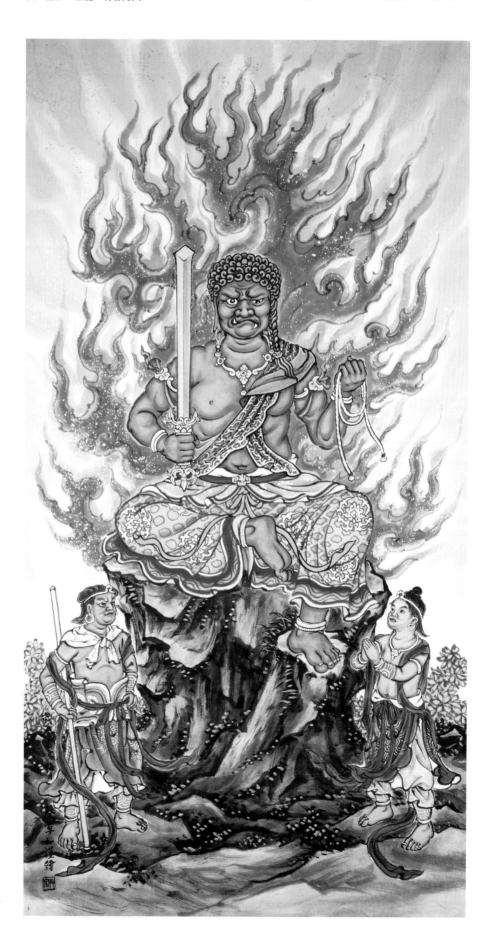

謝的心和負責任的態度，去面對收藏家及委託作畫者，看淡金錢等身外之物。展現出大家風範的高潔品格和氣度，更是一般藝術工作者之所難及。

數十年來，他放下大畫家的身段，以收入較為穩定的廟宇彩繪、民俗畫等，做為維持家計、安頓生活的主要收入，但在其心目中，始終將精緻藝術的膠彩畫和水墨畫創作擺在第一位。長久以來，以務實的態度兼顧生活現實和追求理想。這種人生態度，在當今之世，對於年輕一輩的新生代而言，尤其特別具有積極性的教育意義。不論就其繪畫造詣，或者觀其為人處世，都堪稱藝界之典範。

[左頁上圖]
蔡草如　假日的黃金海岸
1994　紙本、膠彩
65×91cm

[左頁下圖]
蔡草如　秋　1992　膠彩
72.7×90.9cm

▌參考資料

· Wu, W. Y. *Estudio y conservacion de las Pinturas de los Dioses, realizadas por el pintor Cai Cao-Ru, en las puertas de los templos de Taiwan.* Universitat Politecnica de Valencia, 2015.
· 李泰德，〈懷念蔡老師草如仙〉，收入《第45屆國風書畫展》，臺南市國畫研究會，2008，頁6-7。
· 吳尚柔，〈我思故我在──追思我的師公草如仙〉，收入《第44屆國風書畫展》，臺南市國畫研究會，頁44-46。
· 林仲如編撰，《蔡草如──南瀛藝韻》，臺北：國立歷史博物館，2004，頁1-141。
· 林明賢，〈純淨質樸──蔡草如的膠彩畫藝術〉，收入《蔡草如──臺灣美術名家100（膠彩）》，臺北：香樹柏文化科技股份有限公司，2009，頁5-8。
· 林明賢，〈應物成象──蔡草如藝術發展與繪畫風貌探釋〉，收入《應物成象──蔡草如捐贈作品展》，臺中：國立臺灣美術館，2009，頁6-27。
· 陳良沛，〈追憶師公──彩繪兩三事〉，收入《第44屆國風書畫展》，臺南市國畫研究會，2007，頁41-43。
· 徐明福、蕭瓊瑞著，《雲山麗水──府城傳統畫師潘麗水作品之研究》，臺北：國立傳統藝術中心籌備處，2001。
· 張伸熙，〈府城藝壇耆長者草如仙〉，收入《第44屆國風書畫展》，臺南市國畫研究會，2007，頁28。
· 黃冬富，〈臺灣地區前輩膠彩畫家的風格及其薪傳〉，收入《臺灣地區美術家作品特展──國畫、膠彩畫專輯》，臺中：臺灣省立美術館，1993，頁7-24、129-174。
· 黃冬富，《臺灣省展國畫部門之研究》，高雄：復文圖書出版社，1988。
· 黃冬富，〈從省展看光復後臺灣膠彩畫之發展〉，收入《當代臺灣繪畫文選1945-1990》，臺北：雄獅圖書出版社，1991，頁95-117。
· 黃冬富，《蔡草如〈菜圃景色〉》，臺南：臺南市政府，2012。
· 黃義明，〈蔡草如彩繪藝術之研究〉，收入《蔡草如──南瀛藝韻》，臺北：國立歷史博物館，2004，頁142-191。
· 黃輝聰，〈我心中的草如仙〉，收入《第44屆國風書畫展》，臺南市國畫研究會，2007，頁31-33。
· 楊碧川，《臺灣歷史年表》，臺北：自立晚報文化出版部，一版四刷，1993。
· 楊智雄作品解說執筆，《蔡草如先生畫集》，臺南：蔡草如自印發行，1988。
· 楊智雄作品解說執筆，《蔡草如寫生畫集》，臺南：蔡草如自印發行，1994。
· 楊智雄主編，《第44屆、45屆國風書畫展》，臺南市國畫研究會，2007、2008。
· 楊智雄，〈為而不爭一畫師──略述草如仙畫路歷程〉，收入《第44屆國風書畫展》，臺南市國畫研究會，2007，頁9-19。
· 廖瓊瑞，《臺灣現代美術大系，膠彩類：抒情心象膠彩》，臺北，行政院文建會，2004。
· 蔡國偉，〈永懷父親──蔡草如〉，收入《第44屆國風書畫展》，臺南市國畫研究會，2007，頁20-21。
· 謝見明，〈懷念的畫壇宗師──蔡草如〉，收入《第45屆國風書畫展》，臺南市國畫研究會，2008，頁8-3。
· 顏娟英，《臺灣近代美術大事年表》，臺北，雄獅圖書股份有限公司，1998。
· 顏長裕，〈永別了我的恩師〉，收入《第44屆國風書畫展》，臺南市國畫研究會，2007，頁22。
· 蕭瓊瑞，《臺南市藝術人才暨團體基本史料彙編（造形藝術）》，臺南：財團法人臺南市文化基金會，1996。
· 蕭瓊瑞等，〈草如人生、錦添畫意──蔡草如之生平與藝術〉，收入《蔡草如八十回顧選集》，臺南市立文化中心，1998，頁17-29。
· 蕭瓊瑞，〈府城彩繪世家陳玉峰家族之藝術成就〉，收入《峰如彝偉──丹青傳承府城彩繪世家陳玉峰家族作品集》，臺南市立文化中心，2008，頁14-27。
· 羅振賢，〈謙恭處事、藝林典範──懷念草如仙〉，收入《第44屆國風書畫展》，臺南市國畫研究會，2007，頁24。

蔡草如生平年表

1919	・一歲。8月9日出生於臺南，名錦添。父親為蔡昆，母親陳明花為府城著名畫師陳玉峰的長姊。
1927	・九歲。進入臺南第二公學校（今立人國小）就讀。
1933	・十五歲。自公學校畢業，初識廖繼春。
1937	・十九歲。跟隨舅父陳玉峰習畫，夜間於臺南商業專修學校學習北京話。
1943	・二十五歲。參加興亞書道聯盟第5屆展覽入選。 ・在母親支持下赴日進入川端畫學校日本畫科夜間部習畫。
1944	・二十六歲。白天在東京的情報局擔任繪圖員，晚上到川端畫學校習畫。
1945	・二十七歲。川端畫學校毀於戰火。 ・戰後服務於美國駐軍俱樂部，任美術企劃製作。
1946	・二十八歲。自日本返回臺灣，協助舅父陳玉峰廟宇彩繪工作。 ・以〈伯樂相馬〉參加第1屆「省展」獲入選，此後截至27屆止，持續參加省展，未曾間斷。 ・與林鳳儀女士結婚。
1948	・三十歲。以〈飯後一袋煙〉參加第3屆「省展」，獲學產會獎。
1949	・三十一歲。以〈草嶺潭〉參加第4屆「省展」，獲國畫部特選主席獎第一名。 ・畫作〈菜圃景色〉被藏家許鴻源購藏，被選登為《20世紀臺灣名家選》專輯封面。
1950	・三十二歲。以〈鄭成功進入鹿耳門〉獲第5屆「省展」免鑑查。
1951	・三十三歲。以作品〈朝光〉參加第6屆「省展」，獲得國畫部文協獎。 ・繪製臺南看西街長老教會壁畫。
1953	・三十五歲。改名為草如。 ・以畫作〈小憩〉參加第8屆「省展」，獲國畫部特選主席獎第一名。 ・以畫作〈補食〉獲第16屆「臺陽美展」臺陽獎。
1954	・三十六歲。以畫作〈蒼穹〉獲第17屆「臺陽美展」臺陽獎。
1955	・三十七歲。以畫作〈熱舞〉參加第10屆「省展」，獲主席獎第二名。
1956	・三十八歲。以畫作〈小宇宙〉參加第11屆「省展」，獲省展特選主席獎第一名。
1957	・三十九歲。以畫作〈海濱〉參加第12屆「省展」，獲主席獎第二名。 ・〈龍燈〉獲第20屆「臺陽美展」臺陽獎。
1958	・四十歲。以〈曙光〉參加第13屆「省展」，獲省展特選主席獎第一名。
1959	・四十一歲。以〈靖波門〉參加第14屆「省展」獲免審查。 ・加入「臺陽美術協會」。
1960	・四十二歲。從第15屆「省展」開始擔任評審委員，並持續至第27屆為止，其後又間斷參與評審工作。
1964	・四十六歲。主導成立「臺南市國畫研究會」，並擔任首屆理事長。
1965	・四十七歲。〈鐵幹雄姿〉獲邀參展第5屆「全國美展」。 ・應聘作南投日月潭文武廟、臺南開基靈祐宮彩繪及臺南縣關仔嶺大仙寺壁畫。
1966	・四十八歲。彩繪臺南市開隆宮。
1970	・五十二歲。應聘前往泰國徐氏宗祠彩繪。
1972	・五十四歲。加入「長流畫會」。 ・於臺南美國新聞處舉行旅遊寫生作品個展。
1973	・五十五歲。應聘作臺南縣關仔嶺大仙寺彩繪。
1974	・五十六歲。〈藝術皇帝〉獲邀參展第7屆「全國美展」。
1975	・五十七歲。作臺南市安南區朝皇宮壁畫。 ・作臺南市南區三官大帝廟石版畫及十八羅漢壁畫。

1976	· 五十八歲。作臺南市開基武廟之樑枋畫。
	· 應邀於「臺南市丙辰年龍展」展出歷代〈龍的演變〉共七幅。
	· 以畫作〈羲之愛鵝〉參加歷屆省展得獎作家邀請展。
	· 個展於臺北市仁愛路茶藝館舉辦。
1982	· 六十四歲。應臺北縣三峽祖師廟重建委員會負責人李梅樹之邀，前往該廟繪製石版畫。
	· 加入臺灣省膠彩畫協會。
	· 以〈貴妃賜浴〉參加「臺南市千人美展」。
1983	· 六十五歲。於臺南市中正藝廊舉辦個展。
	· 應聘為臺南市立臺南文化中心演藝廳設計帷幕圖案〈雅樂和鳴·有鳳來儀〉。
1985	· 六十七歲。參展中日文化交流展。
	· 參展行政院文化建設委員會主辦「臺灣地區美術發展回顧展」。
1986	· 六十八歲。參加高雄市政府主辦「當代美術大展」。
1987	· 六十九歲。參加行政院文化建設委員會主辦「民間劇場」活動下鄉示範佛像繪製。
1988	· 七十歲。參展國立歷史博物館主辦「當代人物藝術展」。
	· 於國立歷史博物館、臺南市立臺南文化中心舉辦「七十回顧展」。
1989	· 七十一歲。獲林本源中華文化教育獎。
	· 獲臺南市最高榮譽藝術獎。
1991	· 七十三歲。於臺南市三彩藝廊舉辦個展。
1993	· 七十五歲。參展行政院文化建設委員會主辦「臺北國際傳統工藝大展」。
1994	· 七十六歲。《蔡草如寫生畫集》出版。
1998	· 八十歲。於臺南市立臺南文化中心舉辦「蔡草如八十回顧展」，並出版畫冊。
1999	· 八十一歲。於臺灣省立美術館舉辦「蔡草如八十回顧展」，並出版畫冊。
2003	· 八十四歲。受國立歷史博物館歷史計畫之邀，完成採訪及影像紀錄拍攝，並出版口述叢書《蔡草如——南瀛藝韻》與紀錄片光碟。
2006	· 八十七歲。捐贈一〇五件作品予國立臺灣美術館典藏。
2007	· 八十八歲。6月6日逝世。
2008	· 蔡草如家屬捐贈蔡草如作品兩百件予國立臺灣美術館。
	· 臺南市政府舉辦「峰如彝偉·丹青傳承——府城彩繪世家陳玉峰家族」特展，並出版作品集。
2009	· 國立臺灣美術館舉辦「蔡草如捐贈展」，並出版專集。
2012	· 臺南市政府出版「歷史·榮光·名作」系列《蔡草如〈菜圃景色〉》。
2016	· 蔡草如家屬捐贈蔡草如手稿作品三百一十件予臺南市美術館。
2017	· 《家庭美術館——美術家傳記叢書——謙和·兼能·蔡草如》出版。

▌感謝：本書承蒙蔡草如先生長子蔡國偉先生多次接受訪問，並授權圖片及提供珍貴圖檔資料等，特此致謝。

家庭美術館／美術家傳記叢書

謙和‧兼能‧蔡草如

黃冬富／著

國立台灣美術館 策劃　藝術家 執行

發 行 人｜蕭宗煌
出 版 者｜國立臺灣美術館
地　　址｜403 臺中市西區五權西路一段 2 號
電　　話｜（04）2372-3552
網　　址｜www.ntmofa.gov.tw
策　　劃｜蕭宗煌、何政廣
審查委員｜李欽賢、吳超然、林保堯、林素幸、陳瑞文
　　　　　黃冬富、廖仁義、謝東山、顏娟英、蕭瓊瑞
執　　行｜林明賢、林振莖
編輯製作｜藝術家出版社
　　　　｜臺北市金山南路（藝術家路）二段 165 號 6 樓
　　　　｜電話：（02）2388-6715‧2388-6716
　　　　｜傳真：（02）2396-5708
編輯顧問｜王秀雄、謝里法、黃光男、林柏亭
總 編 輯｜何政廣
編務總監｜王庭玫
數位後製總監｜陳奕愷
數位後製執行｜陳全明
文圖編採｜謝汝萱、洪婉馨、蔣嘉惠、黃其安
美術編輯｜王孝嫄、吳心如、廖婉君、張娟如、柯美麗
行銷總監｜黃淑瑛
行政經理｜陳慧蘭
企劃專員｜徐曼淳、王常羲、朱惠慈

總 經 銷｜時報文化出版企業股份有限公司
倉　　庫｜桃園市龜山區萬壽路二段 351 號
電　　話｜（02）2306-6842

南部區域代理｜臺南市西門路一段 223 巷 10 弄 26 號
　　　　　　｜電話：（06）261-7268
　　　　　　｜傳真：（06）263-7698
製版印刷｜欣佑彩色製版印刷股份有限公司
裝　　訂｜聿成裝訂股份有限公司
電子出版團隊｜圓滿數位科技有限公司

初　　版｜2017 年 11 月
定　　價｜新臺幣 600 元

統一編號 GPN 1010601143
ISBN 978-986-05-3209-8

國家圖書館出版品預行編目資料

謙和‧兼能‧蔡草如／黃冬富 著
-- 初版 -- 臺中市：國立臺灣美術館，2017.11
160面：19×26公分 （家庭美術館）

ISBN 978-986-05-3209-8 （平裝）

1.蔡草如　2.畫家　3.臺灣傳記

940.9933　　　　　　　　　106014039